This Book belongs to

這本書屬於

國家圖書館出版品預行編目資料

藝術家帶你玩上癮的畫畫課 / 瑪莉安・杜莎（Marion Deuchars）
著 . -- 初版 . -- 臺北市：原點出版：大雁文化發行, 2021.02
240面；19×26公分
譯自：Draw paint print like the great artists
ISBN 978-626-7338-89-6（平裝）

1.繪畫 2.繪畫技法 3.通俗作品

947.1 3003063

藝術家帶你玩上癮的畫畫課

作　　者　瑪莉安・杜莎（Marion Deuchars）
譯　　者　吳莉君
封面設計　萬亞雰
內頁構成　黃雅藍
執行編輯　邱怡慈
行銷企劃　蔡佳妘
業務發行　王綬晨、邱紹溢、劉文雅
主　　編　柯欣妤
副總編輯　詹雅蘭
總 編 輯　葛雅茜
發 行 人　蘇拾平

出　　版　原點出版 Uni-Books
　　　　　Facebook: Uni-Books 原點出版
　　　　　Email: uni-books@andbooks.com.tw
　　　　　新北市 231030 新店區北新路三段207-3號5樓
　　　　　電話：(02)8913-1005 傳真：(02)8913-1056

發　　行　大雁出版基地
　　　　　新北市 231030 新店區北新路三段207-3號5樓
　　　　　www.andbooks.com.tw
　　　　　24小時傳真服務 (02) 8913-1056
　　　　　讀者服務信箱 Email: andbooks@andbooks.com.tw
　　　　　劃撥帳號：19983379
　　　　　戶名：大雁文化事業股份有限公司

初版一刷　2021年02月
二版一刷　2024年03月

定　　價　440元
Ｉ Ｓ Ｂ Ｎ　978-626-7338-89-6
版權所有・翻印必究（Printed in Taiwan）
ALL RIGHTS RESERVED
缺頁或破損請寄回更換

大雁出版基地官網：www.andbooks.com.tw（歡迎訂閱電子報並填寫回函卡）

藝術家帶你
玩上癮的畫畫課

DRAW
PAINT PRINT
like the
GREAT
ARTISTS

瑪莉安・杜莎（Marion Deuchars）圖・文　　吳莉君 譯

原點

目錄

我在這本書裡挑選了幾位我最喜愛的藝術家，他們影響我和我的創作很深，幫助我逐漸發展出自己的風格。我研究他們的技巧，開始了解他們作品的本質，以及他們如何觀看周圍的世界。

每位藝術家都會觀察其他藝術家的作品，從裡面學習，吸收其中一部分，然後用自己的手法創造出自己的藝術。透過這本書裡面介紹的藝術家，你會發現新的創作方式，也會找到新的路徑，去探索影像創作的過程。這些發現也許很簡單，像是用剪刀取代鉛筆，或是迷上某種新的形狀或有趣的做法，可以把你的想像力帶到新奇的陌生世界。

多年以來，包括在這本書的創作過程中，我都非常享受跟這些藝術家學習的樂趣，希望你也跟我一樣陶醉其中。

Marion Denchars 瑪莉安・杜莎

'Creativity takes courage'

「創意帶來勇氣。」

Henri Matisse

——馬蒂斯

ART MATERIALS

最基本的美術用品清單

白膠（或口紅膠）
剪刀
美勞用紙（各種大小和顏色）
尺
鉛筆
色鉛筆
彩色筆
膠帶
筆刷（各種尺寸）
蠟筆或粉蠟筆
顏料
圓規
橡皮擦
削鉛筆機
裝水容器
調色盤
墨水

鉛筆

鉛筆有各種類型和粗細。最好能多
準備幾種，硬芯軟芯都要有。

水溶性鉛筆

加水之後，就會從鉛筆變成水彩。

石墨鉛筆或石墨條

非常適合用來塗抹大面積的圖畫紙。

氈頭筆（彩色筆／簽字筆／麥克筆）

有各種類型和粗細，最好是粗的和細的
都要準備一些。

毛筆也很好用。

橡皮擦

一般橡皮擦
（硬的）
補土橡皮擦
（PUTTY，軟的，
可以任意捏成不同
形狀）

圓規

炭筆可以畫出柔軟、濃深、有
如天鵝絨的黑色。

紙張

蠟筆和粉蠟筆

有各種美麗的顏色。把不同的顏色混塗
在一起，就會出現「油畫效果」。

美勞紙／影印紙／糊牆紙
（有各種不同的磅數和厚度）
80磅——輕（素描適用）
300磅——重（繪畫適用）

調色盤

用來混合顏料和儲存顏料。

塑膠調色盤

紙調色盤相當實用。用完就可以丟掉，也可以拿一張紙摺成尖塔狀放在上方，顏料就可以保持濕潤好幾天。

顏料

壓克力顏料

一種塑膠顏料。加水混合後使用，濃度可自行決定。用途很廣。

廣告顏料

最適合用來畫海報、幫工藝品上色和製作學校作業。水性顏料，價格最便宜。

水粉顏料

一種不透明的水彩顏料。塗了之後就看不到下方的圖畫紙。

塊狀或管狀

水彩

一種透明顏料，塗了之後，還是可以看到下面的白色圖畫紙。

圓頭

平頭

尖頭

筆刷

豬毛／豬鬃——硬筆刷，壓克力顏料和廣告顏料適用
合成纖維——便宜但十項全能（所有顏料都適用）
貂毛——柔軟，昂貴，高品質（所有顏料都適用）

紙膠帶

非常適合用來把紙張黏在桌子上。
畫紙上有某些地方需要隱藏或「遮蓋」時，也很適用。

墨水

墨水很適合素描，有各種不同顏色。

沾水筆

一把銳利的剪刀。

也可以買安全剪刀。

可以用「沾水筆」、刷具、棍棒或卡紙使用。

黏膠

最好是口紅膠或白膠。

滾筒

用來塗刷大塊面積，或是製作色紙。

舊罐子很適合用來裝水。

Joan Miró

2. 米羅

米羅大多數的作品都很好辨認，因為看起來非常有童趣，色彩鮮豔，而且都描了黑邊。他喜歡在作品裡面運用各式各樣不同的紋路和材料，創造出不同的「感覺」。我在右邊這張作品裡，塗了底色，做出紋路，然後用蠟筆畫了一條黑線，抹了一塊髒髒的黑圈，然後仔細畫了一個實心圓，我的目的是要證明，這些完全沒有關係的記號，也可以在作品裡彼此合作。

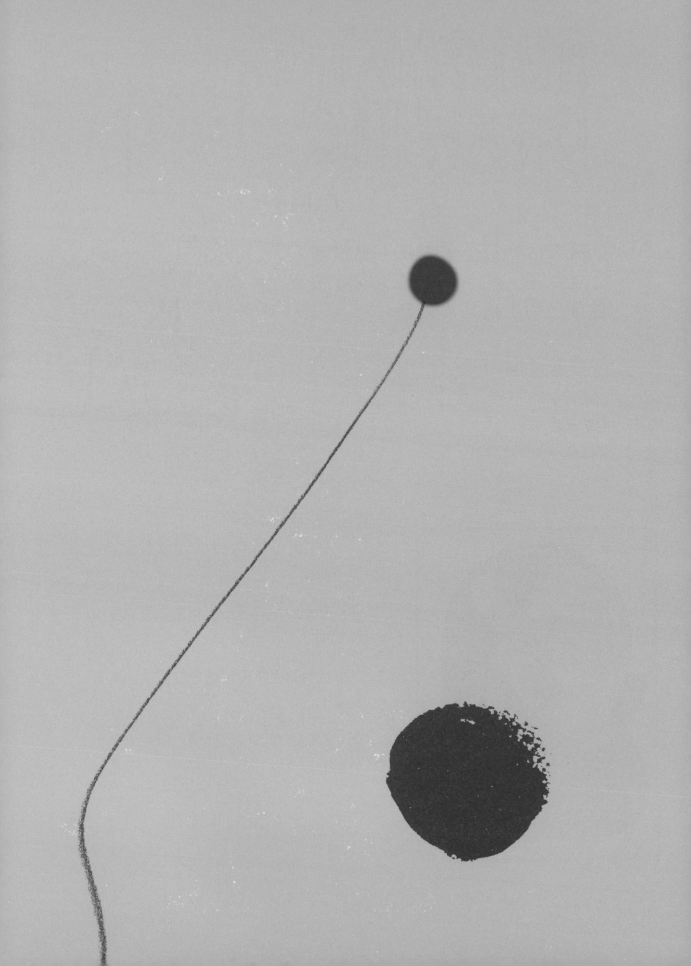

AUTOMATIC DRAWING

自由畫

白紙

米羅在他的許多畫作裡，都運用了
「自由畫」的手法，讓手在畫紙上
自發性的「隨意」移動。

你需要準備

白紙

粗的黑色蠟筆

彩色筆，鉛筆或顏料

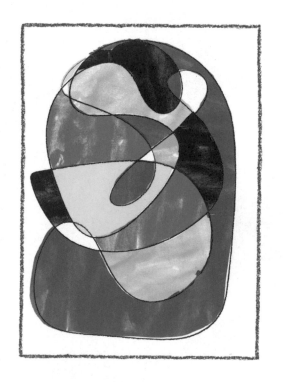

1. 將白紙擺好。給自己足夠的移動空間。

2. 閉上眼睛。

3. 用黑色蠟筆快速在紙上移動，要有直線
 和曲線。

 * 可以睜開眼睛確定你是畫在紙上而不
 是桌子上！

4. 幫這些隨意畫出的形狀塗上顏色。要用
 鮮豔的顏色。

幫這些形狀上色。

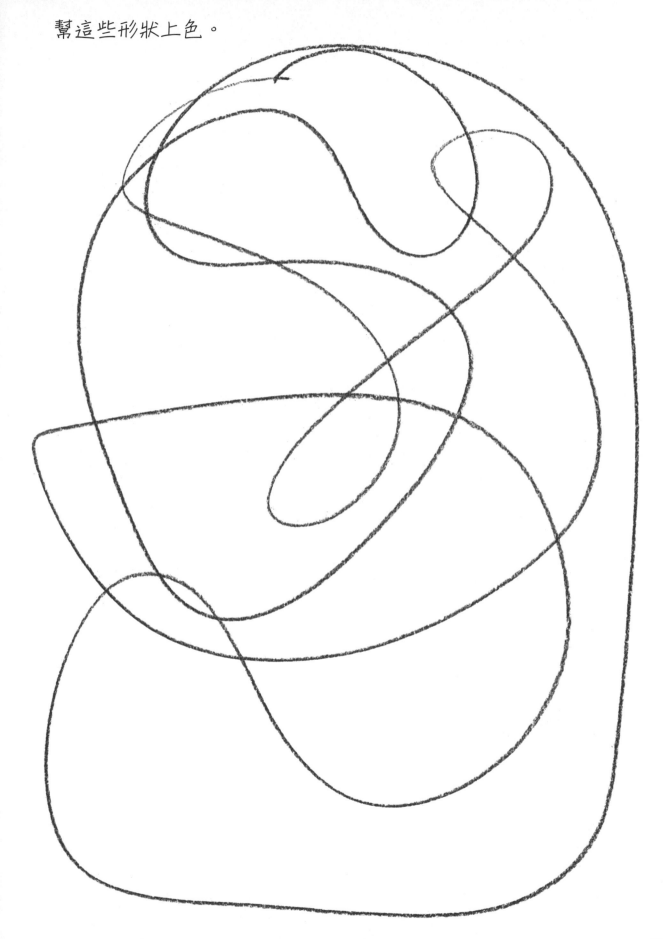

練習自由畫，
在畫出來的形狀裡塗上顏色。
↘

閉上雙眼！

↘

EXPERIMENTS AND MARK-MAKING
材料實驗和塗畫練習

欣賞米羅的畫作時，最吸引我的地方，是他會在同一件作品裡運用不同的繪畫技巧。感覺他很愛玩耍材料，享受材料。

接著也來做做你自己的材料實驗，在下面這些方格裡畫上一些線條和圖形。

「水性」顏料

* 水彩或加水稀釋過的廣告顏料和壓克力顏料

「水性」顏料

密實顏料

密實顏料

* 密實、厚重的廣告顏料和壓克力顏料。你也許得塗上好幾層。不可以讓顏料透光。

用乾筆畫線條

用乾筆畫線條

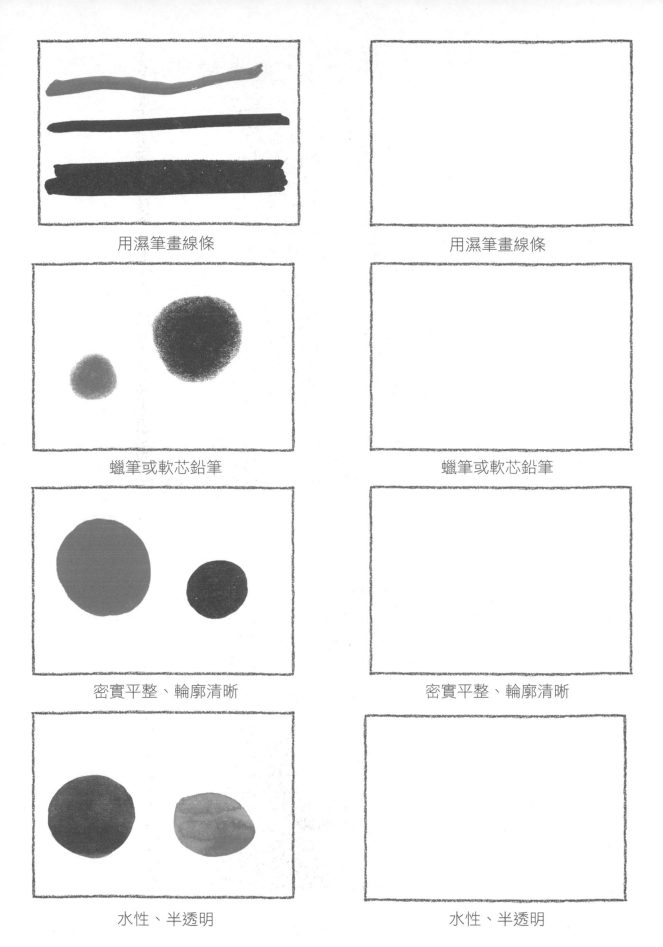

用濕筆畫線條

用濕筆畫線條

蠟筆或軟芯鉛筆

蠟筆或軟芯鉛筆

密實平整、輪廓清晰

密實平整、輪廓清晰

水性、半透明

水性、半透明

PENCIL LINES 鉛筆線條

輕輕往下壓

用力往下壓

輕輕往下壓

用力往下壓

快速線條
慢速線條
快速線條
慢速線條

快速線條

慢速線條

快速線條

慢速線條

在方格裡複製這些線條

粗糙的線條

平滑的線條

粗糙的線條

平滑的線條

生氣的線條

快樂的線條

生氣的線條

快樂的線條

做完塗畫練習之後，接下來把它們組合在一起：用軟蠟筆畫在（乾的！）水性顏料上面；把不透明的形狀疊在水性顏料上面；在慢速線條旁邊畫上快速線條。

TEXTURES 紋路

米羅喜歡在他的作品裡面運用鮮豔、簡單的顏色：紅、黃、藍、綠和黑。他的作品看起來很好玩，很有童趣，而且受到超現實主義影響。他把一些抽象或捏造出來的形狀，與月亮、樓梯、星星和女人這些大家都知道的形體結合起來。我喜歡他在作品裡面運用不同的紋路。試試看，把其中一些複製下來。

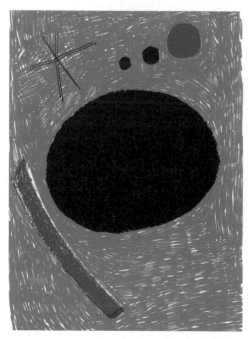

你需要準備

彩色氈頭筆或麥克筆
蠟筆、粉筆或炭筆
瓷器描筆（蠟鉛筆）
白紙
色紙
鉛筆

你可以用很多種方法做出明暗色調。
下面是其中幾種：
用鉛筆或麥克筆做出紋路。

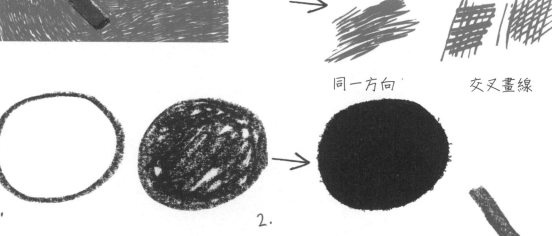

同一方向　　　交叉畫線

1.　　　2.

用鉛筆
側著畫

不透明色調

1. 用蠟筆、炭筆、瓷器描筆或顏料畫出你想要的圖形。

2. 填滿那個圖形，繼續在圖形上重複畫好幾次，直到變成不透明的實心圖案。

塗上不同顏色的紋路

TEXTURES 紋路

SMUDGE MARKS 塗抹

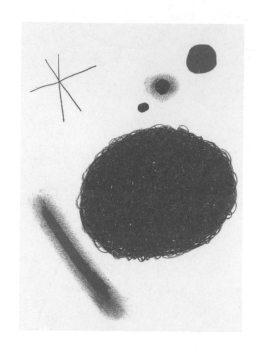

1. 用蠟筆、粉筆或炭筆畫出圖形。

2. 在圖形裡填滿顏色，重複多次，直到顏色厚實平整。

塗抹

3. 用手指在上面摩擦，做出模糊的邊緣。

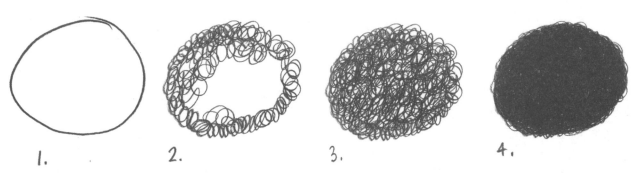

1.　　　2.　　　3.　　　4.

1. 用蠟筆或鉛筆輕輕畫出一個大圓圈。

2. 開始在大圓圈裡面塗上連續的小圓圈。

3. 一直塗到大圓圈填滿為止。

4. 在上面繼續塗，直到變成又密又厚的黑色圓形。

這樣你就能畫出一個有紋路的黑色圓形。它不是平的或是不透明圓，而是一個有「動感」的圓形。

用不同的紋路幫右邊的圖案上色。運用軟線條或硬線條，生氣的線條或快樂的線條，畫完右邊這幅圖。

Philip Guston

3. 加斯頓

加斯頓是一位自學的藝術家,有一段時間畫具象畫(描繪的題材是看得懂的東西),有一段時間畫抽象畫(描繪的題材是看不懂的東西)。最後他決定畫他喜歡的東西,這類作品有一種卡通風格,而且有他自己的語言。受到加斯頓的啟發,我也畫了一張卡通風格的作品,裡頭都是我喜歡的東西。

DRAW WHAT YOU LIKE

畫你喜歡的東西

加斯頓的作品看起來很卡通，不過他畫的東西對他而言都很重要。他畫自己喜歡的東西，就算別人不喜歡也沒關係。

找一樣你特別有感情的東西，把它畫出來。我畫了我的玩具恐龍，你可以畫任何東西。把它用不同的大小和角度畫出來，弄清楚它的所有細節。只有當我們非常認真的仔細觀看某樣東西，才能真正瞭解它。

DESTROYED DRAWINGS

摧毀圖畫

加斯頓曾經說過：

「把畫作摧毀，對我來說非常重要。」

我在左邊這張素描上面重新畫了新的圖。

我們畫了一張圖，但覺得畫壞了，這時候，我們有兩個選擇。一是把它撕了毀了，二是在上面重新畫一張。

在畫壞的作品上面重新畫，利用這種方式把它「摧毀」，也是一個很好的起點。這種做法可以幫助我們消除恐懼，不必害怕「面對一張白紙」。

現在，請你在我的圖上畫上你的圖。

下次當你畫了一張自己不滿意的作品時，可以試試看。
一張背後有「歷史」的圖畫，可能會更有趣！

我已經在這張圖上面重新塗了黑色。請用白色畫在上面。

先在下面畫點東西，然後在畫過的圖上重畫。

Jivya Soma Mashe

4. 馬歇

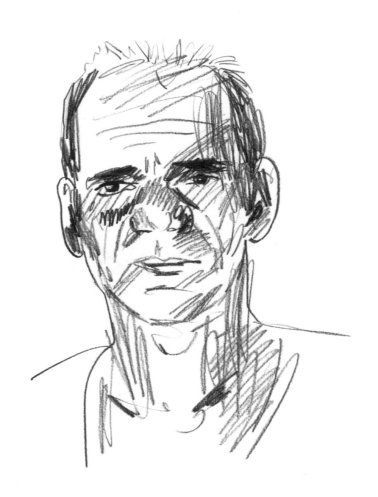

馬歇是印度瓦里族（Warli）的藝術家和族人。七歲時母親就過世了，有好幾年的時間，他只能透過在沙土上畫畫跟別人溝通。他用圓形、正方形和三角形來描繪周遭世界。我複製馬歇的畫法，用兩個尖端相連的三角形畫出人的身體，然後用這些人體畫出一個圓形圖案，用它來代表世界。

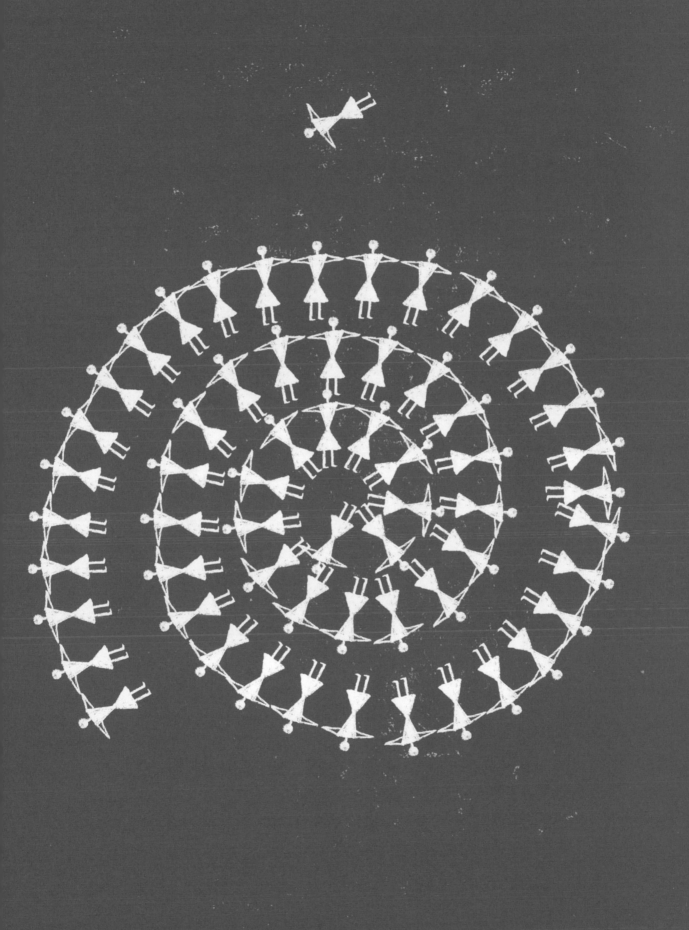

WARLI TRIBAL ART

瓦里族的部落藝術

居住在印度的瓦里族，用非常簡單的形狀來創作他們的藝術，描繪打獵、跳舞、播種和收穫的情景，通常是畫在他們的泥土牆壁上。

瓦里族只用白色畫畫，原料是米糊，把竹片的一頭咬掉當成畫筆。

瓦里族運用

CIRCLES, SQUARES, TRIANGLES

圓形　　靈感來自月亮和太陽

方形　　代表聖廟

三角形　根據山和樹的形狀

瓦里族用兩個三角形來代表人體，請複製他們的畫法，然後看看你能不能讓他們手牽手排滿右邊這個螺旋形。請用白色顏料或白膠筆。　　→

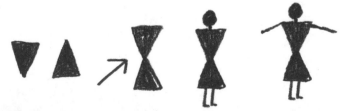

兩個三角形，尖端相連。加上頭、手臂和腳。

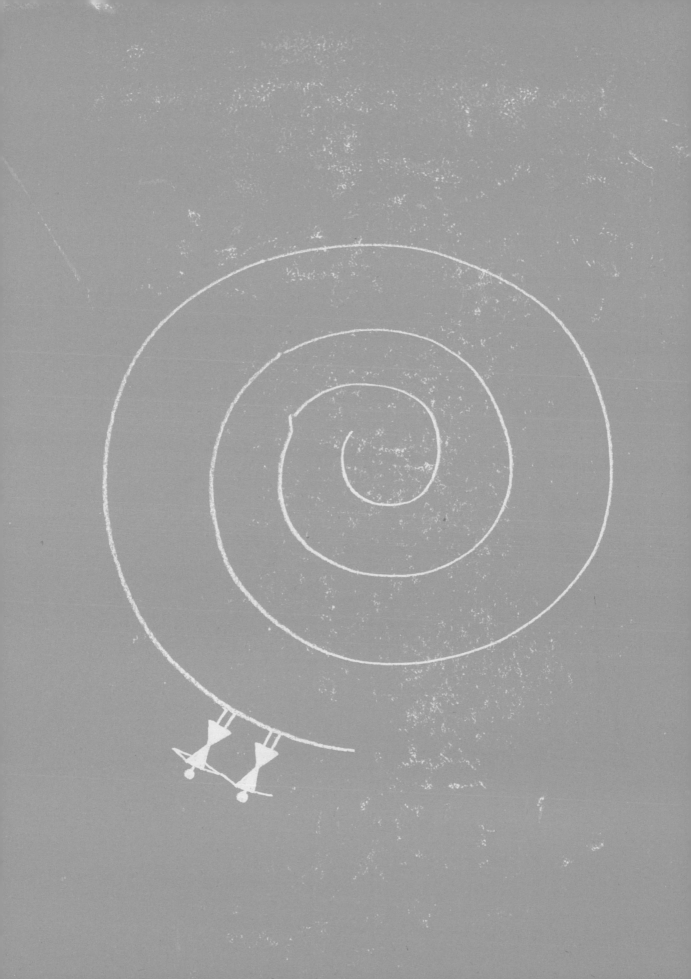

利用非常簡單的重複形狀，順著三角形和正方形排列，創造出你自己的藝術。

39

CUT OUT SOME CIRCLES, SQUARES

剪出一些圓形、方形

用色紙剪出各種不同的大小。
把它們排成不同圖案。
貼在後面的空白頁裡。

用模板剪出一些正圓形。

可以把圓形從中間剪
開，變成半圓形，創
作出更多圖案組合。

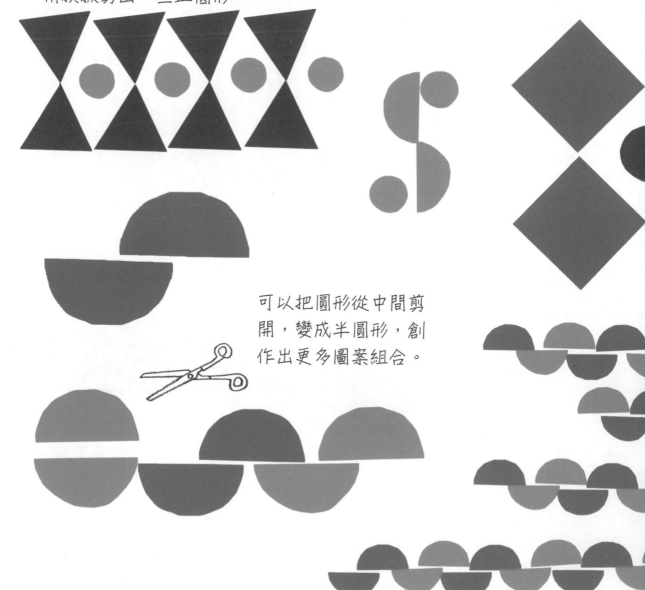

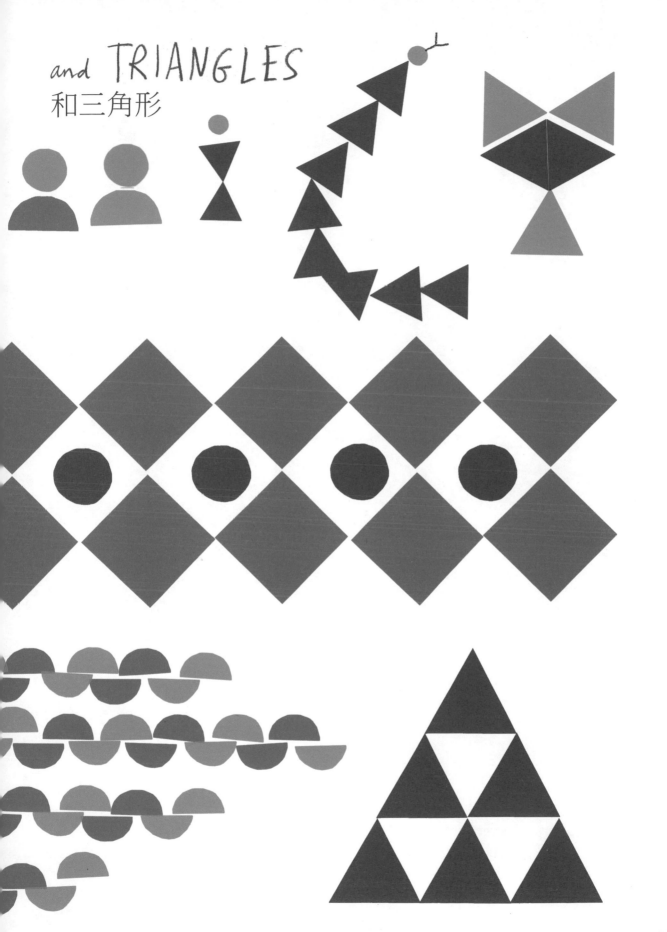

and TRIANGLES
和三角形

你可以用圓形、三角形和方形創作出多少角色
或圖案呢？

你需要準備
　　　　色紙
　　　　鉛筆
　　　　剪刀
　　　　膠水

把它們黏在這裡。

剪下來

在方格裡面塗上顏色，創造圖案。

在三角形裡面塗上顏色，創造圖案。

在圓形裡面塗上顏色，創造圖案。

瓦里族喜歡運用簡單的動物造形和象徵符號。

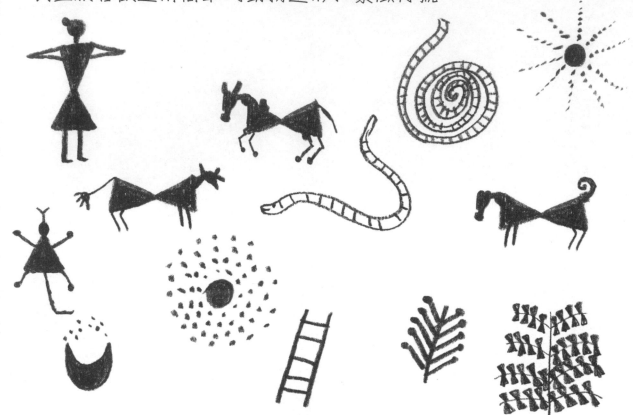

創作你自己的人物、動物和象徵符號。

從三角形開始。

在上面的方形裡面畫出你自己的簡單圖案。

用白色顏料或白膠筆畫。

PEOPLE AND ANIMALS
MADE FROM 2 TRIANGLES
用兩個三角形創造出
人和動物

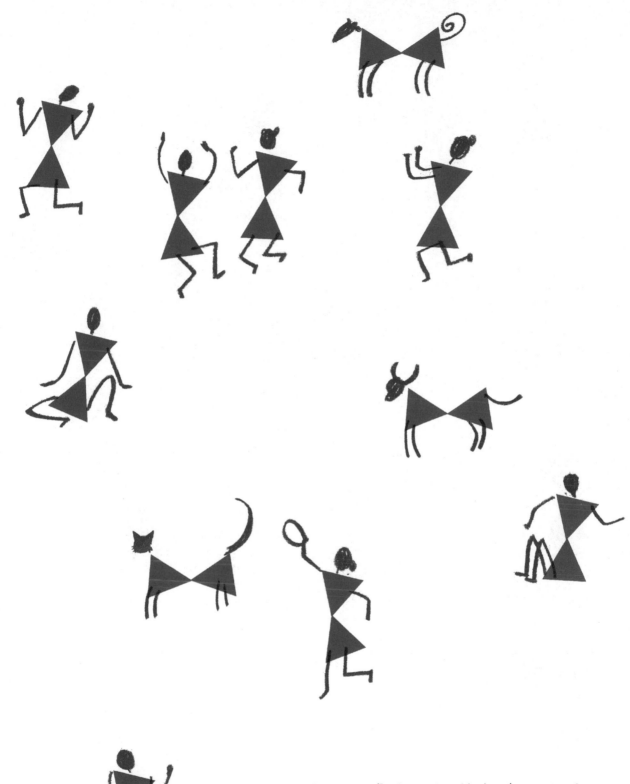

你可以畫出他們所在的地點嗎？
是公園、街道或市場？

你可以畫出多少種人物角色？

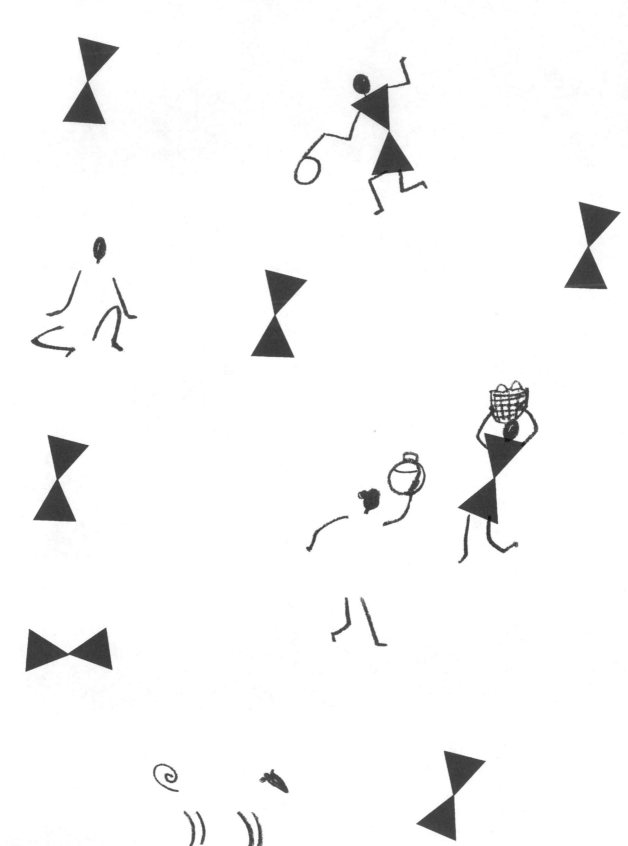

Eduardo Chillida

奇伊達是一位雕刻家，也是很會運用正空間和負空間的大師。每次我看到他的作品，目光都會被負空間（中空部分）吸引過去。我在右頁畫了一個奇伊達風格的造形。對你來說，哪個形狀比較有力量呢？是白色的負空間？還是黑色的正空間呢？讓你的眼睛在兩者之間來回玩耍。

用黑色蠟筆或鉛筆替灰色部分塗上顏色。

現在，把背景塗上黑色，讓白色保持白色。

POSITIVE SPACE 正空間
NEGATIVE SPACE 負空間

你需要準備

黑紙（小張）
白紙（大張）
剪刀
尺（如果要的話）
膠水

1. 用鉛筆在白紙上畫出方格。
把你的黑紙剪成類似旁邊這樣的形狀。

看起來有點像拼圖。

2. 接著把這些黑紙重新排列在比較大張的白紙上。

沒有哪一種排法是對的，或哪一種排法是錯的，
不過，在你排列那些黑色塊的時候，
試著把注意力放在白色空間上。
白色空間也和黑色空間一樣重要。

3. 排出滿意的順序之後，用膠水將它們黏好。

看著黏好的畫面，你恐怕會說不出來它
究竟是白紙上的黑形狀，或是黑紙上的
白形狀。

奇伊達在製作立體雕刻之前，
經常運用這種技巧，當成前置步驟。

用黑紙剪出你想要的形狀，
然後黏在下面的白紙上。
排列時要不斷思考正空間與負空間的關係。

Sonia Delaunay

6. 德洛內

想到德洛內，我就會看到鮮豔的色彩，還有圓形、圓形、更多的圓形。她畫圓形，塗圓形，把圓形剪下來，還把圓形切碎。她把圓形放在所有東西上面，從繪畫到戲服都包括在內。在這張圖裡，我從色紙上剪下一個紅色的圓形和黑色的圓形，把它們從中間切成兩半，然後各用其中一半做出德洛內風格的構圖。

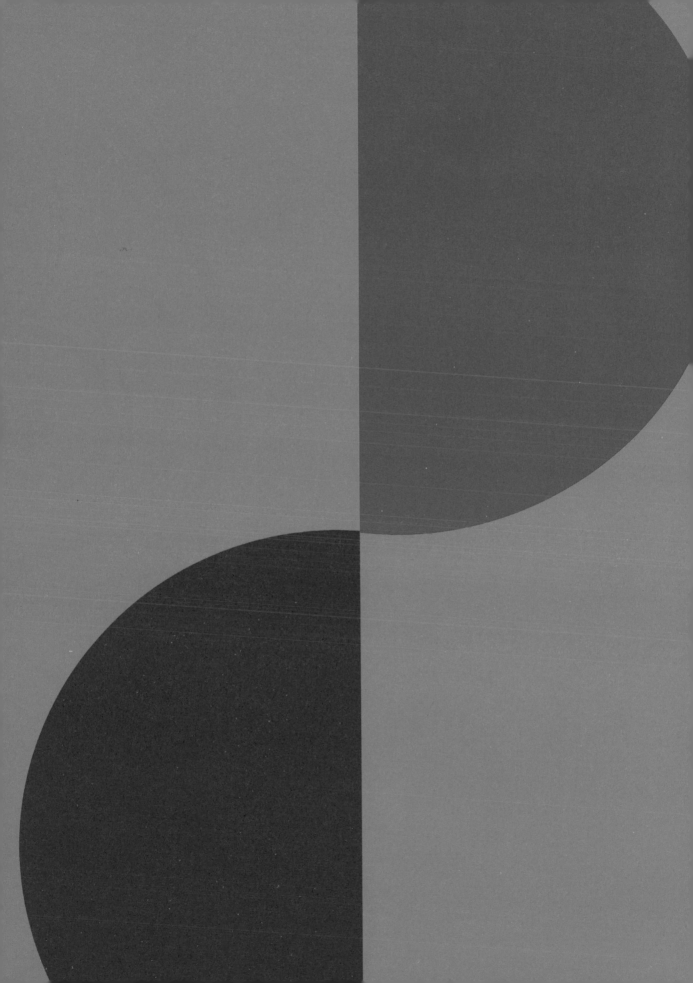

CIRCLES, CIRCLES, CIRCLES

圓形。圓形。
圓形。

你需要準備

一些舊蓋子
顏料
紙調色盤或舊托盤

1. 收集各種舊蓋子，包括瓶子、杯子、罐子和原子筆的蓋子，還有廚房紙巾的捲軸等等。只要是圓形的東西都可以。

2. 在調色盤或托盤（或舊雜誌紙）上調出各種鮮豔顏料。

3. 用收集到的圓形蓋子沾好顏料，壓印在紙張上。

4. 重複壓印不同大小和顏色的圓形，直到圓形填滿整個紙張為止。

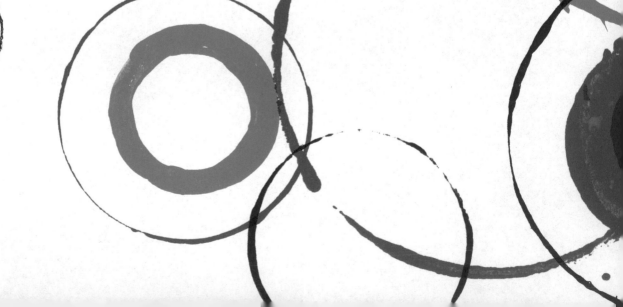

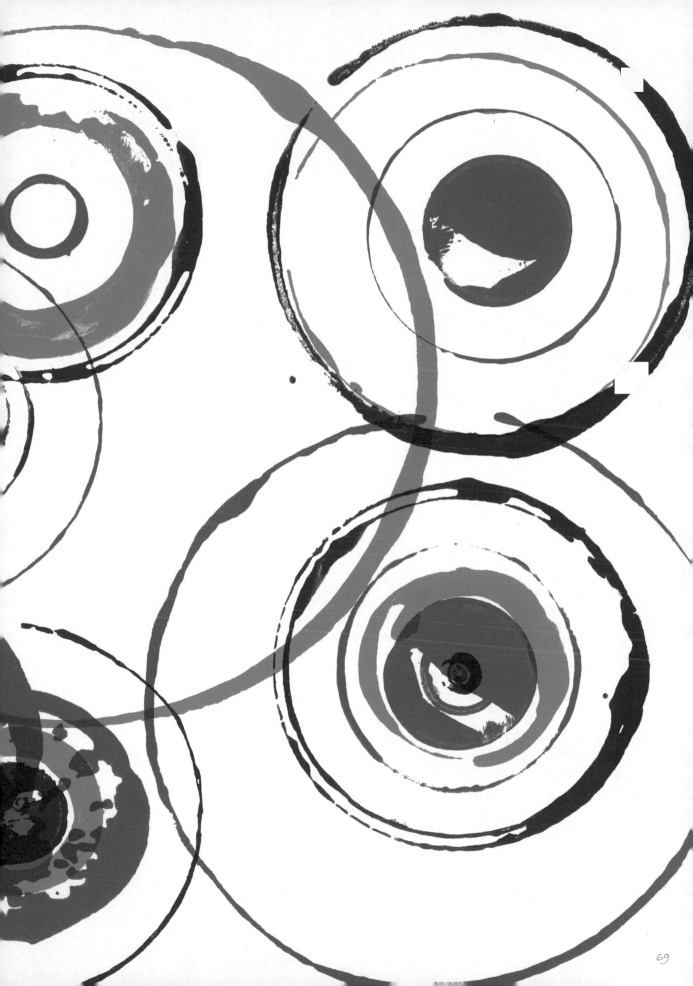

在下面這些圓形的裡面或外面，增加更多圓形。

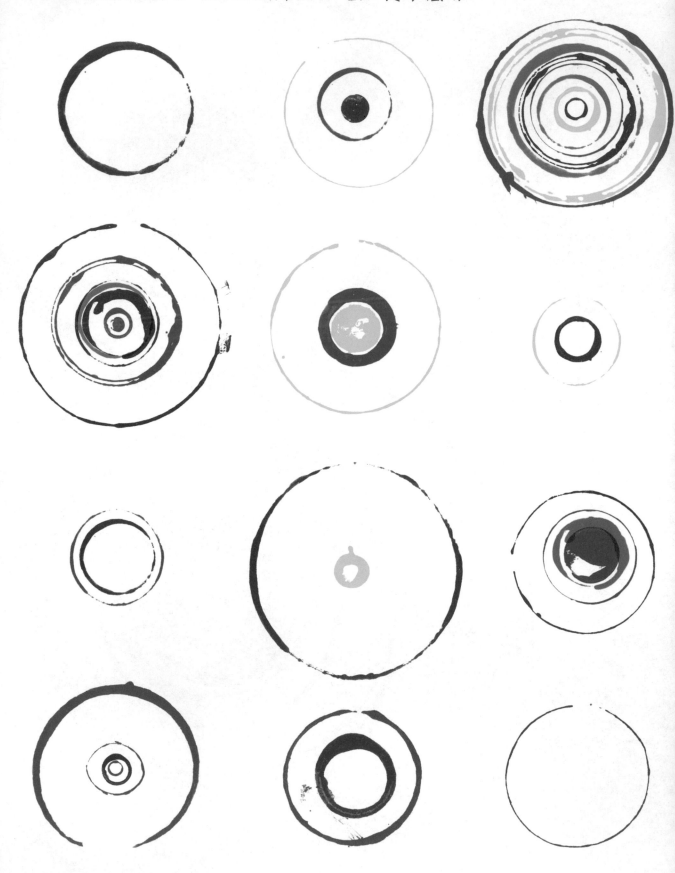

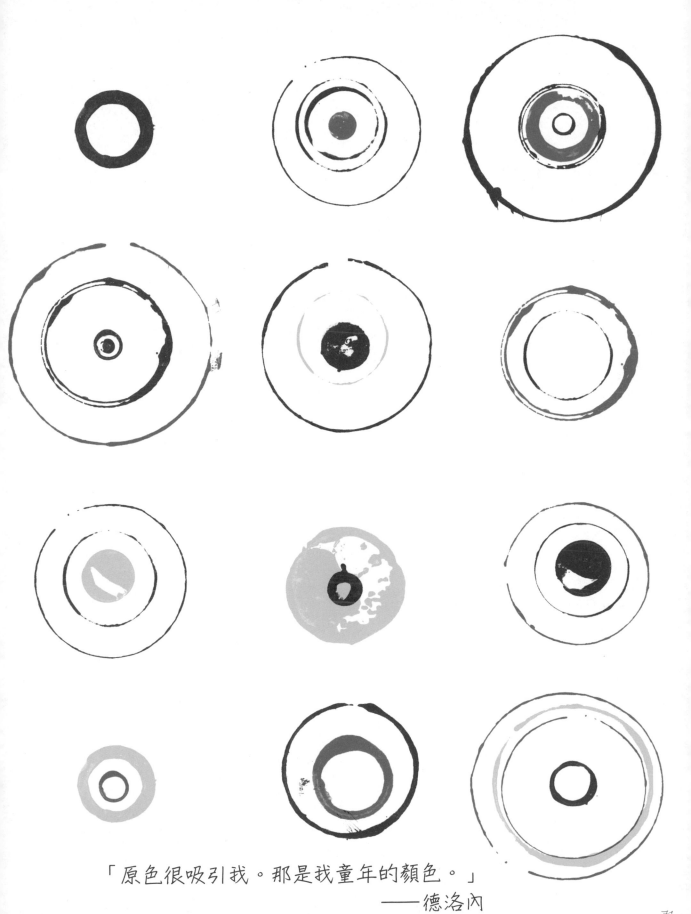

「原色很吸引我。那是我童年的顏色。」
　　　　　　　　　　　　——德洛內

印出更多圓形。

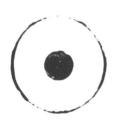

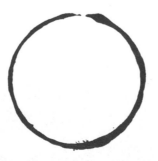

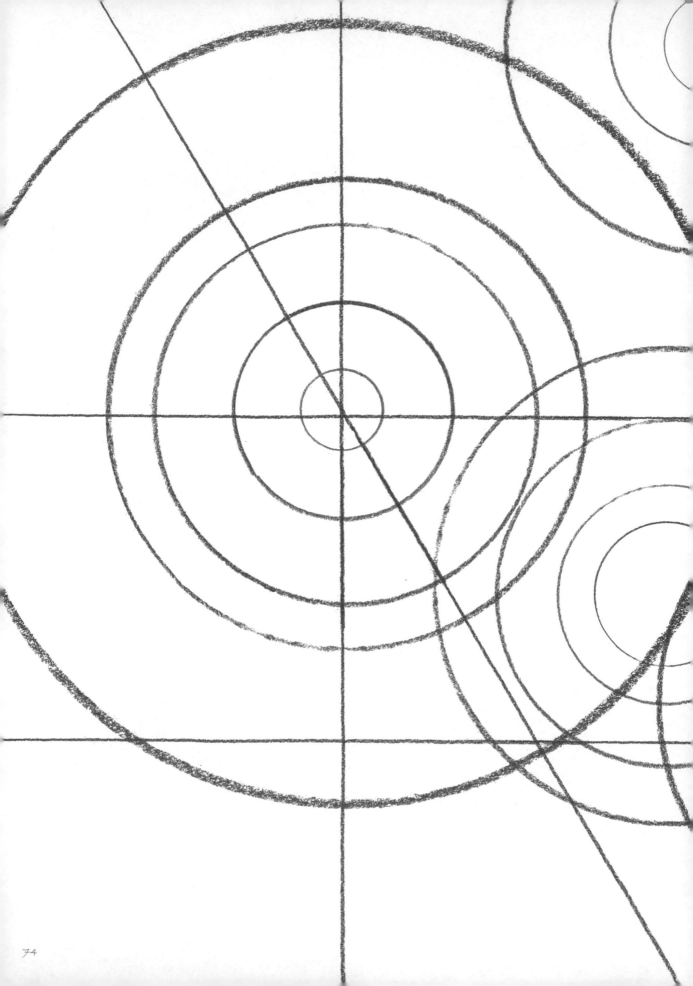

74

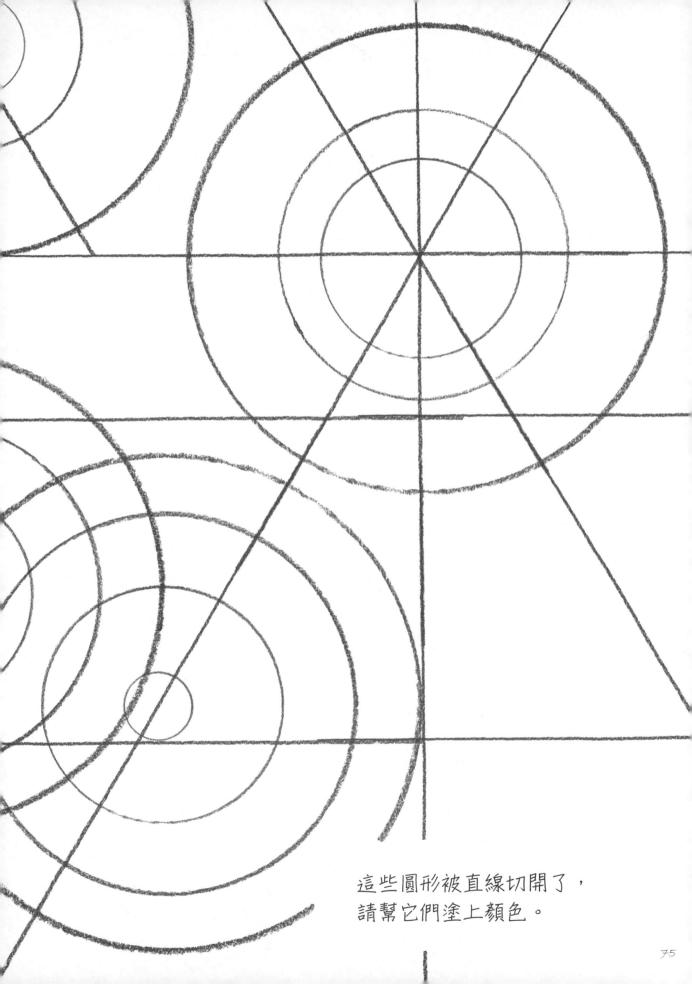

這些圓形被直線切開了，
請幫它們塗上顏色。

Cut Paper Circles

圓形剪貼

你需要準備

 色紙（色彩強烈的）
 剪刀
 圓規（或蓋子之類的圓形模板）
 膠水

1. 從色紙上剪下不同大小的圓形。

2. 把其中一些對切成兩半。

3. 用不同大小和顏色的紙張拼出新的圓形。

4. 把它們黏在後面兩頁的色紙上。

← 上下翻開的半圓形

一個疊一個的
圓形

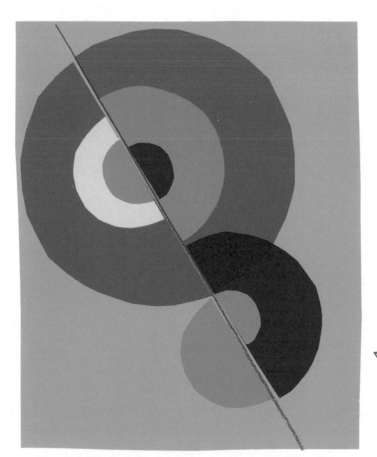

沿著斜角把它
們拼貼起來

德洛內也設計時裝和戲服。把你印好的
圓形剪下來,設計你自己的衣服。

Salvador Dalí

達利是一個特立獨行的畫家，他的翹鬍子和他的作品一樣有名。他有瘋狂的幽默感，喜歡在作品裡面玩遊戲和開玩笑。在達利的作品裡，會看到很多八竿子打不著的東西被擺在一起。受到達利的啟發，我畫了好幾根拐杖，拄著一隻眼睛，四周都被螞蟻包圍。

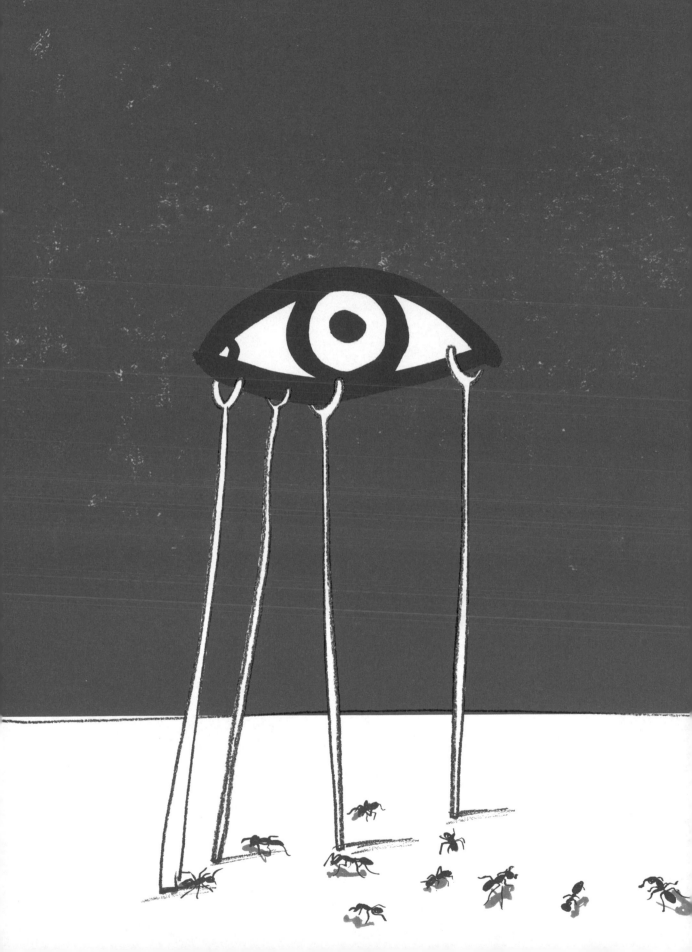

ART GAMES

螞蟻遊戲

達利所屬的藝術團體稱為「超現實主義」。他們喜歡在作品裡面玩遊戲。有些是他們重新發明的小孩子遊戲，取了一個異國情調或怪腔怪調的名字，把它們當成藝術創作的工具。

比方說：

CALLIGRAMME

圖像詩

Shrink 縮小

bumpy 顛顛倒倒

用文字或字母組成一個和主題有關的形狀。
下面是我用摸板做的狗狗圖像詩，
我用了「Fido」這個字，
那是我家狗狗的名字。

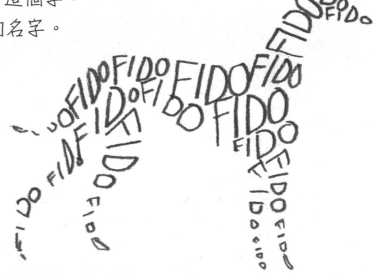

利用下面這個輪廓，創作你自己的狗狗圖像詩。

你也可以用自己的手當做輪廓。用鉛筆輕輕把手的輪廓描出來。

然後寫一些關於你自己的描述，可以填滿手的形狀，也可以沿著輪廓邊緣排列。

EXQUISITE CORPSE

身體接龍

超現實主義派有一種做法，是從古老的室內遊戲
「妖怪接龍」演變過來的。

你需要準備　　　　紙張
2-4個人　　　　　　鉛筆
　　　　　　　　　　色鉛筆

1. 把紙張摺成四等份。

2. 每等份依序往內摺起，
只能看到最上面一摺。

3. 第一個人在第一等份上畫頭，把脖子畫在第
一等份和第二等份交接的地方，而且要延續到
第二等份上方。

訣竅：
重點是，每次摺紙的
時候都不能看到前面
畫好的圖。否則就不
會有驚訝感。

4. 接著把紙傳給下一個人，但第一等份不能
讓他看到。第二個人在第二等份上畫身體，
然後把身體延伸到第三等份上端。

5. 把紙傳給下一個人，讓他在第三等份上畫
腿，然後把腿延伸到第四等份上端。

6. 最後，第四個人不能看前面畫過的任何內
容，把剩下的腿和腳畫完。

把紙打開，看看你們畫出什麼樣的怪人！

也可以挑選不同的主題。比方說可以畫動物、神獸和物品。
也可以用不同的方式摺紙。

ENTOPIC GRAPHOMANIA

內視書寫癖

這是超現實主義愛用的一種繪圖法。在有紋路上的紙張上面挑出一些小斑點，然後將這些小斑點用曲線或直線連接起來。

在旁邊這張有紋路的紙張上面試試看。 →

DECALCOMANIA 轉印

超現實主義派會用一些隨意出現的漬斑，
創作出令人驚奇的藝術作品。

把墨水或水性顏料隨意潑灑在黑紙上，製造出你自己的漬斑。
將紙對摺，把漬斑複印到另一面上，或是把漬斑隨意壓印在另
一張紙上。

等到墨水乾了，根據漬斑的形狀，
把你聯想到的東西畫出來。

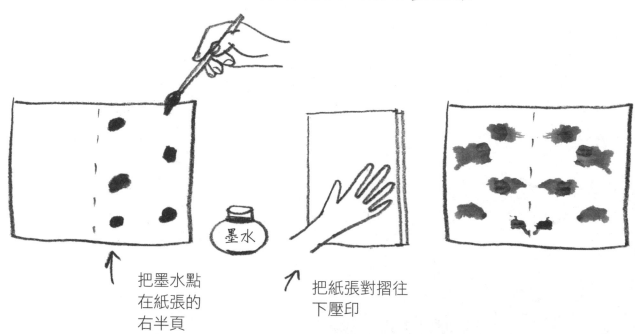

墨水

把墨水點
在紙張的
右半頁

把紙張對摺往
下壓印

看看這些隨意弄出來的形狀，
你可以把它們改造成什麼樣的東西？

你可以把這些隨意弄出來的形狀改造成什麼樣的東西？

Wassily Kandinsky

8. 康丁斯基

據說康丁斯基有一種特別的天賦（稱為「聯覺」），可以讓他看到聲音，聽到顏色。他想要創造出一種類似交響樂的繪畫，不僅可以刺激你的眼睛，也能刺激你的耳朵！他用簡單的抽象圖形創作，例如圓形、方形和三角形。他是歷史上第一位抽象藝術家。我試著把音符的語言想像成顏色和形狀的光譜，創作出這幅受到康丁斯基啟發的繪畫。

ART AND MUSIC 藝術和音樂

康丁斯基把藝術比喻成音樂。甚至在他的有些畫作裡面，形狀繞著影像「跳舞」的模樣，看起來就很像樂譜。

找一邊聽著喜歡的歌曲，一邊把聽到的聲音轉化成這些形狀。

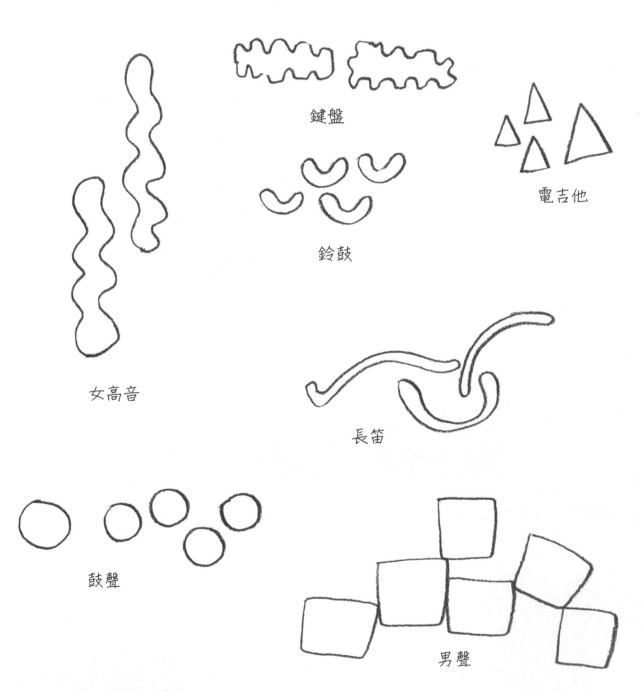

鍵盤

電吉他

鈴鼓

女高音

長笛

鼓聲

男聲

選一首你喜歡的歌曲，然後畫出一些你覺得適合那首歌曲的形狀。
音符是短？是長？是快？是慢？充滿戲劇性？快樂？悲傷？
想形狀時不要想太久。聽到什麼就讓鉛筆畫出什麼。

ART AND MUSIC
藝術和音樂

「我在畫布上畫出條紋和斑點……
然後盡我所能,讓它們高聲歡唱。」
　　　　　　　　　——康丁斯基

畫出更多可以和音樂搭配的形狀。

替這些形狀塗上鮮豔色彩。

Henri Matisse

9. 馬蒂斯

馬蒂斯是全世界最有名的藝術家之一。他不僅用畫筆畫畫，還用剪紙創造圖案，把這種做法稱為「用剪刀畫畫」。他的構圖有時候有點抽象，但是形狀會讓人聯想到植物、人物、風景和動物。我用剪紙創作出一幅海底風景。這些形狀第一眼看起來很抽象，但是仔細觀察之後，會覺得有點像可以在海底看到的魚和水草。

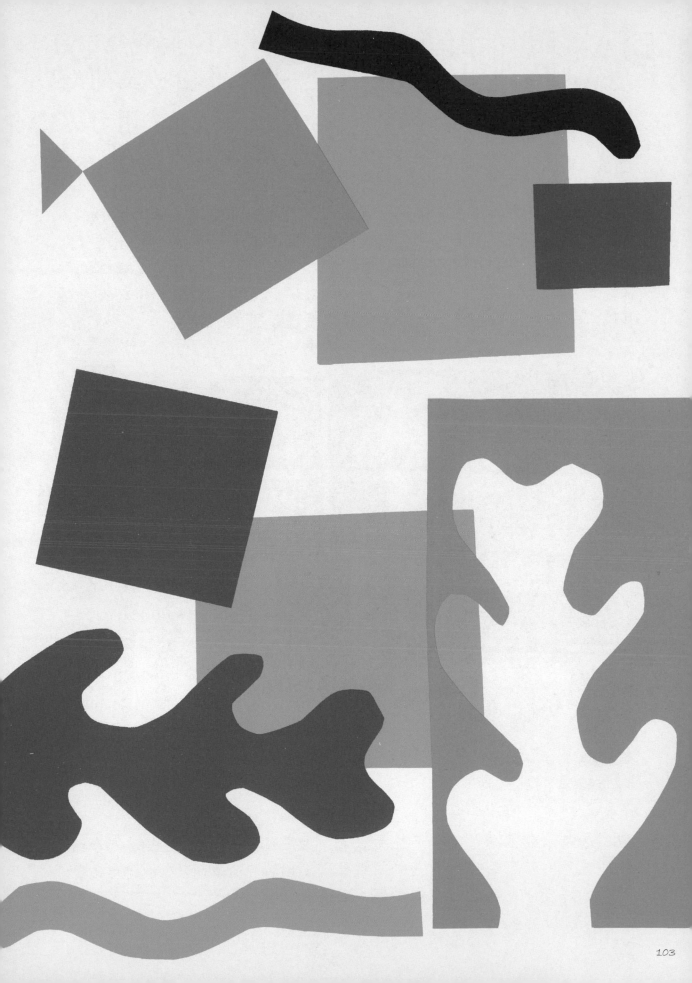

PAINTING WITH SCISSORS

USE SCISSORS TO 'DRAW' 用剪刀畫畫
用剪刀　　　　　「畫圖」

馬蒂斯把剪刀當成鉛筆，但不是用剪刀來畫圖，而是把色紙剪出形狀，貼出他想要的圖案。拿幾張色紙，剪出一些形狀。可以從下面這些形狀中汲取靈感。剪的時候不要想太多。只要享受剪紙的過程，感受你的手臂朝著不同方向移動。等你隨意剪出許多形狀之後，把它們排列在一張比較大的（白色或彩色）紙張上。請用旁邊這頁做實驗。

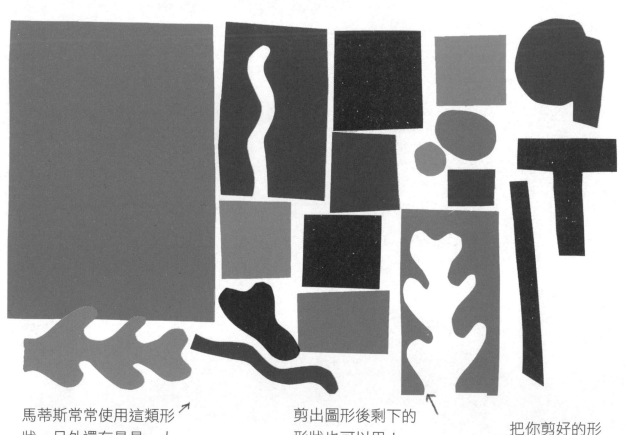

馬蒂斯常常使用這類形狀。另外還有星星、人物、動物和字母。

剪出圖形後剩下的形狀也可以用！

把你剪好的形狀黏在這裡

把不透明水彩或廣告顏料塗在白紙上，做成你自己的彩色底紙。等到顏料乾了，就可製作你自己的剪紙藝術。用剪下來的形狀排出一個畫面，也許是你的房子，你的家庭，海邊或公園。

✳ 小提示：紙張的邊緣也要塗，或是用布取代紙張。

把你剪好的形狀貼在這裡。

花園

海洋

馬蒂斯做過一張有名的作品：《蝸牛》。他將剪下來的方形排成一個圓圈。看起來不像「真的」蝸牛，但是會讓我們聯想到蝸牛的形狀。

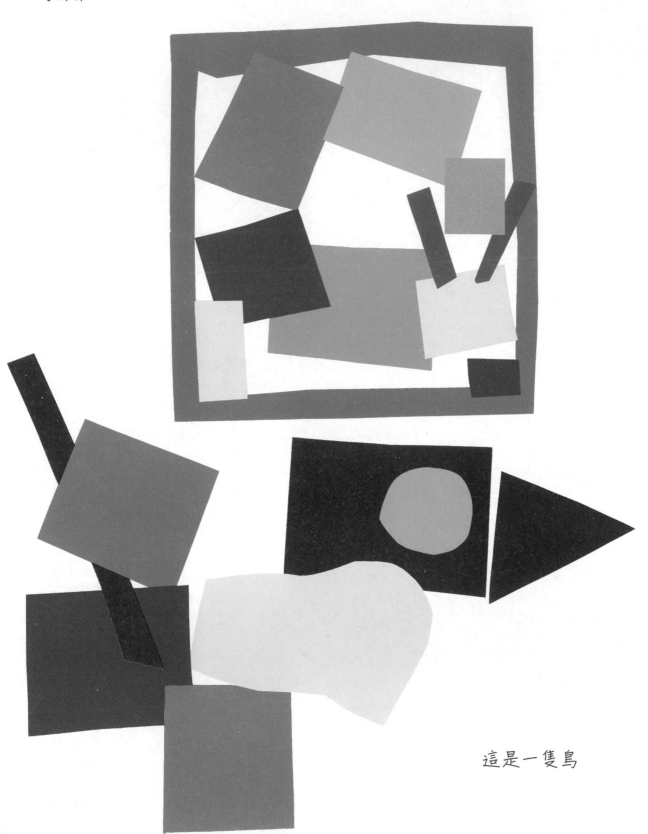

這是一隻鳥

用你自己設計的抽象形狀，提醒你記住某樣東西，也許是一隻鳥，一張臉，或一頭動物。

馬蒂斯替 JAZZ《爵士》這本書做了許多剪紙圖像。主題是馬戲團和劇場。

下面這些標題都是從《爵士》裡面挑選出來的，你能根據這些標題，創作出一幅剪紙作品或一張素描嗎？

請用強烈鮮豔的顏色，例如紅色、黃色、橘色、藍色、紫色、綠色和黑色。

THE SWORD-SWALLOWER

吞劍人

THE HORSE, the RIDER and THE CLOWN

馬、騎士和小丑

Ben Nicholson

10. 尼柯爾森

尼柯爾森的藝術是受到一名老漁夫的啟發，他叫做瓦歷斯（Alfred Wallis），他們兩人是在聖伊夫斯（St. Ives）小鎮遇到的。瓦歷斯從來沒有唸過藝術學校，他是用油漆和撕開的舊紙板畫畫，非常原始。尼柯爾森在他的作品裡面也運用這些材料，但是他的作品很「現代」，因為他是用畢卡索和布拉克（Braque）的風格活用幾何形狀。我複製尼柯爾森的手法，用簡單的形狀和紙板做了一件「浮雕」*作品。

＊ 讓人感覺到材料好像從背景的平面上凸出來，就會讓畫作有浮雕感哦！

CUBIST-INSPIRED STILL-LIFE

受到立體派啟發的靜物畫

尼柯爾森從畢卡索和立體派那裡得到靈感。他用下面這項技巧創作了許多靜物畫。

你需要準備

紙
鉛筆
蠟筆或顏料

* 立體派

由畢卡索和布拉克開創的一項藝術運動，他們想要在一張圖畫裡面，從不同的角度把同一個主題呈現出來。

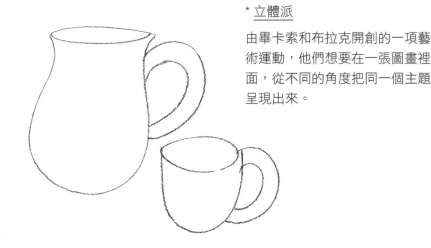

1. 畫一些罐子、杯子或瓶子。

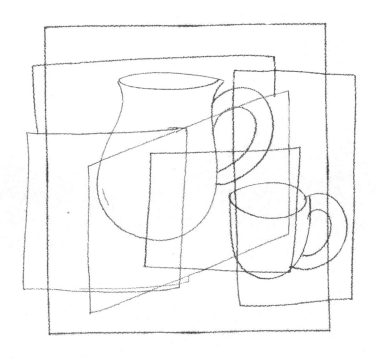

2. 在你畫好的瓶子罐子上面畫一些長方形，有些要畫成斜的。

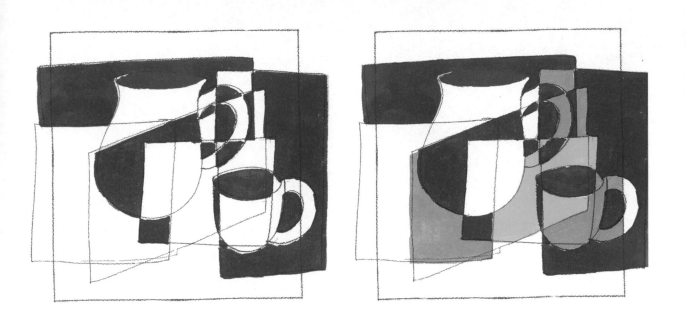

3. 塗上顏色，不要管瓶子罐子原本的形狀，只要在長方形
　　與瓶子罐子重疊的地方，改變顏色或深淺。

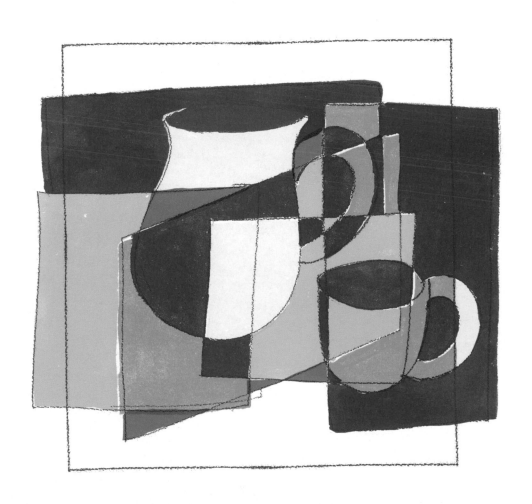

把在桌子上或其他地方可以看到的簡單物品畫出來。
接著，複製前兩頁的做法，創作出你自己的立體派靜物。

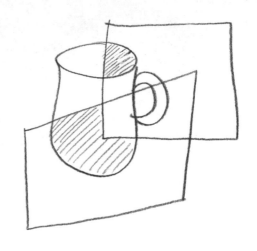

CARDBOARD RELIEF

紙板浮雕

尼柯爾斯用舊紙板製作簡單的形狀，
創造出許多作品。

你需要準備

紙板
鉛筆
剪刀
顏料
畫筆
圓規
（或圓形蓋子）
尺

1. 剪下一個長方形紙板當做背板。

2. 用紙板剪出一些圓形、長方形和方形。

3. 把剪下來的形狀排列在背板上，排出你喜歡的構圖，然後黏膠固定。

4. 等到黏膠乾燥後，塗上白色顏料。可能需要塗好幾層。

梳子！　瓦楞紙　白膠

← 繩子！　布料

5. 第一層浮雕製作完畢後，可以在上面再放一層不同厚度的紙板。也可以黏上一些布料，或是任何可以黏在紙板上的東西。

6. 在所有東西上面塗上白色。可能需要塗好幾層。這樣看起來比較像雕刻（或浮雕），因為白色顏料會讓所有東西集合在一起。這樣做也可以把陰影凸顯出來。等到白色顏料乾燥後，可以塗上其他顏色。

✱ 浮雕是一種設計或雕刻，從平坦的背景上浮凸起來，創造出立體效果。

Frida Kahlo

11. 卡蘿

卡蘿是墨西哥藝術家,青少年時代就開始畫畫。她的繪畫和素描內容,都和她的人生、夢想與恐懼有關。她熱愛墨西哥充滿活力的色彩,喜歡在畫作裡面加入她的寵物和裝飾花框。卡蘿知道有件事很重要,那就是,當你在尋找繪畫的主題時,可以從畫自己開始。

畫一張你的自畫像。

SELF·PORTRAIT

自畫像

卡蘿會在自畫像裡面刻意誇大某些特徵，例如把眉毛連在一起，
還有畫上八字鬍，有點類似諷刺漫畫的感覺。

找出你臉上的某個特徵，然後用誇大的手法畫出來。

在黃色畫框裡畫出你的自畫像，然後加上某個你感興趣的東西。
卡蘿習慣把她的寵物猴子和鸚鵡畫進去。

'THE FLYING BED' 《飛床》

在《飛床》這件作品裡，卡蘿畫她自己躺在醫院的病床上，一些煩惱的事情在病床四周飛來飛去。

想像一下那張床是你的，你躺在上面，正在作夢或想事情。把你自己以及你在床鋪四周看到或想到的東西畫出來。

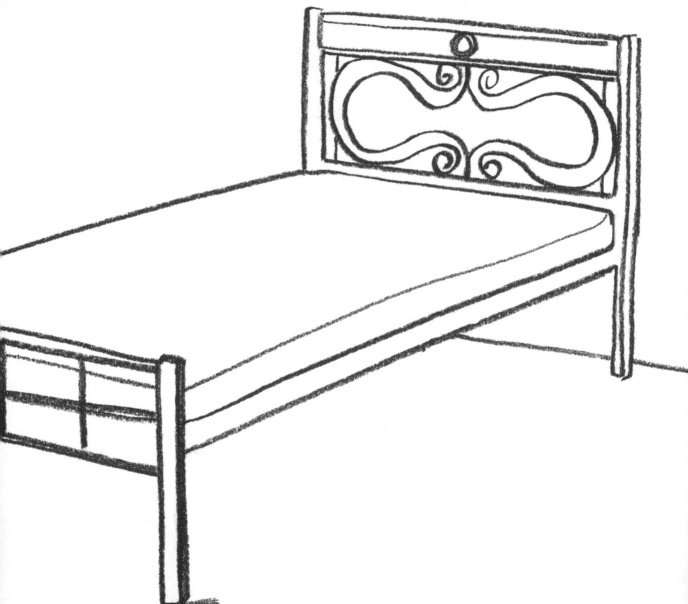

卡蘿受到墨西哥的文化和神話影響。她常常把猴子放進畫裡面，
猴子常代表壞蛋，但是卡蘿把牠畫得很溫柔，
是個守護神。其他影響還包括她的寵物，
例如猴子、狗狗、貓咪和鸚鵡。

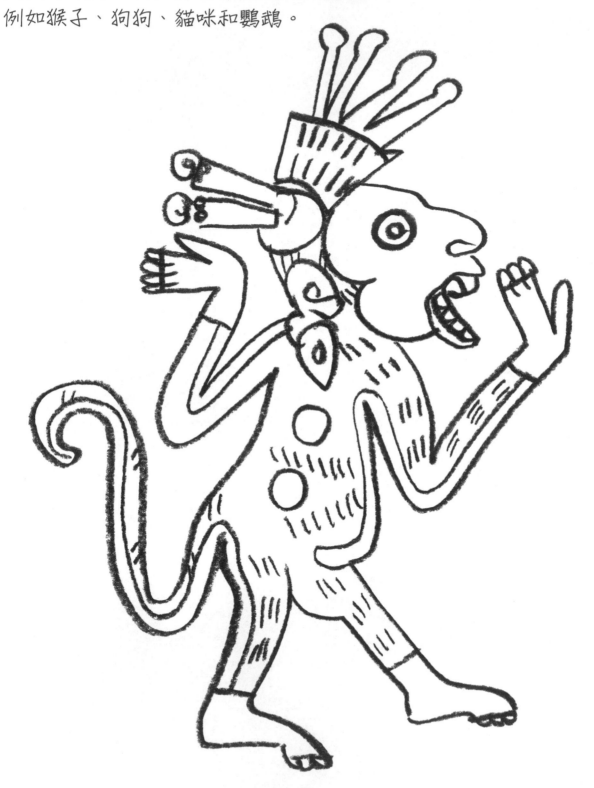

幫這隻猴子塗上顏色

MEXICAN GLYPHS

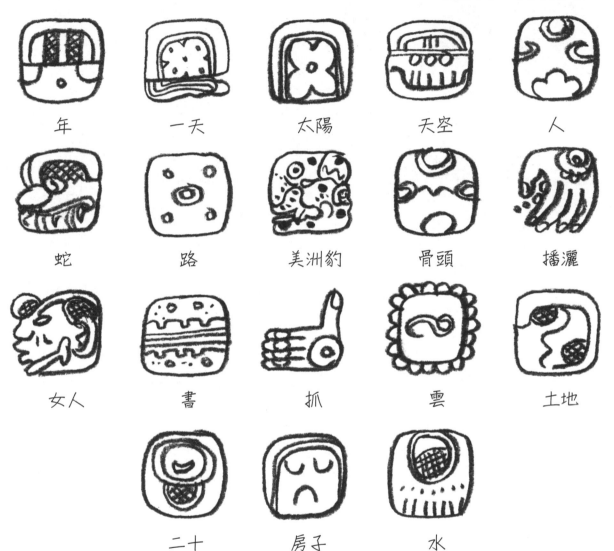

年	一天	太陽	天空	人
蛇	路	美洲豹	骨頭	播灑
女人	書	抓	雲	土地
二十	房子	水		

古馬雅（墨西哥）人不是用字母拼成文字，
而是使用刻文（象形文字或符號）。

有些刻文代表音節，有些刻文則是代表一整
個字詞。

在方格裡畫出你自己的刻文。刻文不用跟真實的東西長得很像，但是要能讓別人聯想到那樣東西。

用這些刻文編寫一篇故事。
下面是我的故事……

有一天，有個女人抬頭看著天空，她看到一片雲，形狀像美洲豹。她覺得很害怕，於是沿著馬路跑回家。

Jasper Johns

12. 瓊斯

瓊斯運用非常簡單但是具有強烈意義的圖像和符號，例如標靶、旗幟、數字和文字。他最有名的作品是美國國旗，有一次他作夢時夢到，就把它畫了出來。我喜歡他挑選出某樣東西，例如國旗，然後運用一層又一層的顏色和紋路，創作出許許多多不同的排列組合，讓它們變成完全不一樣的東西。這是我畫的標靶，我一直變換顏色，直到找出這個組合。

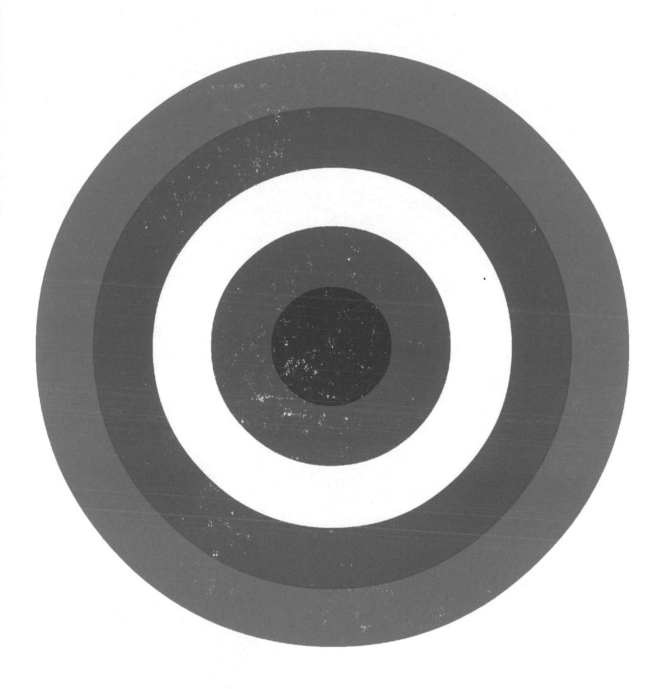

MAKE A TEXTURED TARGET PAINTING like JASPER JOHNS'

像瓊斯一樣，創作一幅有紋路的標靶畫。

你需要準備

舊報紙
白膠
畫筆
顏料（壓克力）

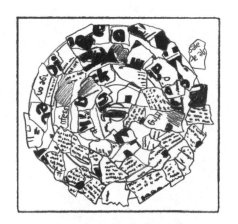

1. 把報紙撕成小片。排在右頁的標靶形狀上。

2. 在報紙的兩面塗上白膠。

3. 等到白膠乾燥後，把標靶塗上鮮豔的色彩。

4. 用大量的厚顏料蓋住報紙，但是要讓報紙的紋路透出來。

幫下面這些數字和字
母上色，讓每個看起
來都不一樣。

畫出或印出你
自己的數字和
字母，然後塗
上顏色。

用模板印出字母或數字，印完一個之後再疊上另一個，
創作出你想要的圖樣。也可以用畫的。

請用這種風格寫出你的名字。

替這些圖形塗上顏色。

Paul Klee

13. 克利

克利可以左右開弓：左手寫字，右手畫畫。他的許多素描和繪畫，
看起來像好玩的線條疊疊樂。他用明亮的色彩創作出複雜的圖案。
他的很多作品會讓我想到蠟筆蝕刻畫。我模仿克利的塗鴉風格，刮
出右張這張線條「疊疊樂」。

CRAYON ETCHING

蠟筆蝕刻

克利在作品裡畫過每一種線條。有些看起來像是從顏料裡「刮出來的」。你也可以在塗滿蠟筆顏料的畫紙上刮出線條，做出類似的記號。這種藝術稱為「刮刮畫」或「蠟筆蝕刻」。做法非常簡單。

你需要準備

白色卡紙

蠟筆（鮮豔顏色）

黑色不透明水彩或壓克力顏料

寬平頭畫筆

2H鉛筆或雞尾酒棒或尖硬工具

廚房紙巾

1. 在白卡紙上畫出邊界。

2. 用蠟筆把邊界以內的部分塗滿，不要留白。用廚房紙巾把多出來的蠟屑撥掉。

3. 用寬平頭的畫筆在上面塗上黑色壓力克顏料或不透明水彩。黑色要塗抹均勻。顏料要塗得夠厚，但不要凹凸不平。

4. 在黑色顏料上刮出你想要的圖案，讓下面的蠟筆顏色露出來。把多餘的顏料碎屑撥掉。

克利喜歡在線條裡插入東西。

請在這些線條上面畫一些簡單的東西或形狀。

克利是色彩大師。用明亮的水彩或油彩幫左頁的圖形塗上顏色。

在下面畫出你自己的疊疊樂圖形。

把它們像塗鴉一樣，一個一個疊起來，然後塗上顏色。

CONTINUOUS LINE

線條畫不停

克利說過一句名言：「帶著線條去散步。」

現在，用你的鉛筆帶著線條不停散步。

不要讓鉛筆離開紙面。

把你在自家小鎮或城裡散步時會看到的不同東西，全部畫出來。

Emily Kngwarreye

14. 康瓦蕾葉

康瓦蕾葉是最有名、最成功的澳洲原住民藝術家。她一直到八十歲才開始認真畫畫。她根據原住民的點線傳統,發展出自己的風格。她的有些大型點畫,是用刮鬍刷畫的,她把這種畫法稱為「倒倒」（dump dump）風格。我用畫筆尖端沾滿顏料,點出右邊這幅畫。

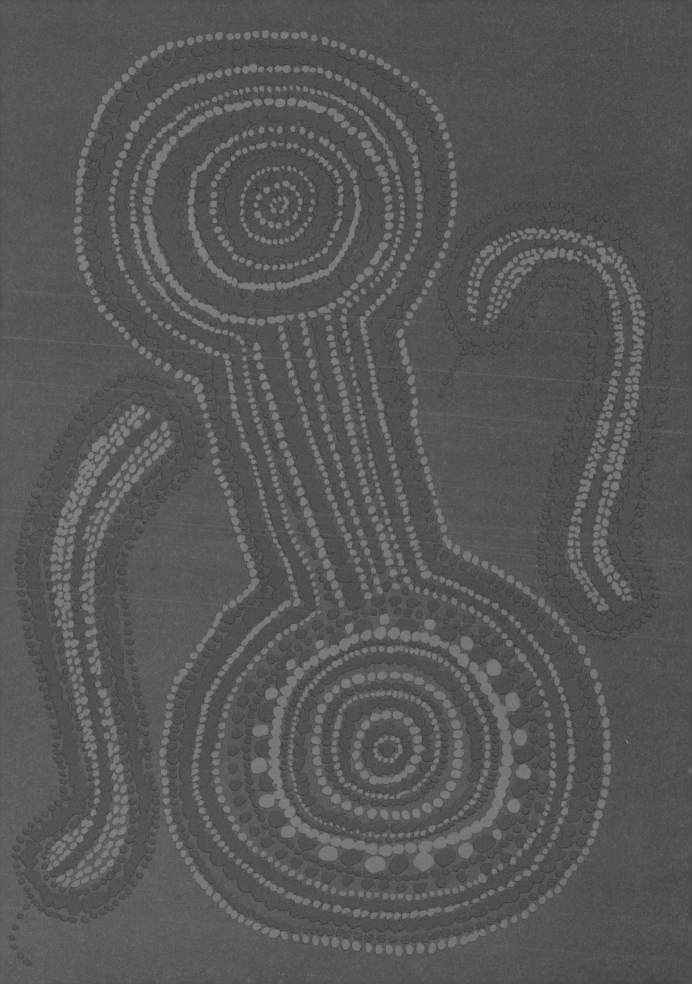

Aboriginal Symbols

原住民象徵符號

澳洲原住民藝術有個重要的基礎，就是流傳了數百代的古老故事：「夢世紀」（Dreamtime）。原住民藝術家在繪畫裡用一組象徵符號，來講述與歷史和文化有關的故事或夢。

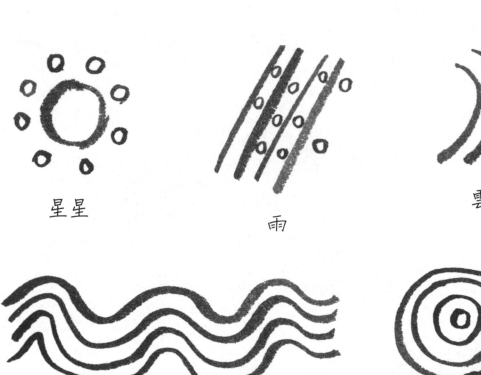

星星

雨

雲

水，彩虹

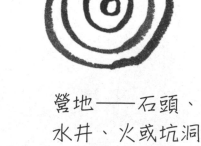

營地——石頭、
水井、火或坑洞

花或水果

兩人座位 森林

旅遊符號和代表休息地方的圓圈

火或煙
水或血

男人

腳印

回力鏢

挖掘棒

彩虹或雲或懸崖

薯類植物

在布滿水坑的道路上長途跋涉

Aboriginal Symbols

原住民象徵符號

設計你自己的象徵符號來代表你的城鎮。

例如

公園

房子

巴士站

康瓦蕾葉在作品裡面不僅用了點畫傳統，還用了線條和薯根畫。
它們看起來很像薯類的地底下的根，或是龜裂大地的鳥瞰圖。薯
類是澳洲原住民重要的食物來源。

用水性顏料調好顏色，畫出樹木或植物地底下的根。

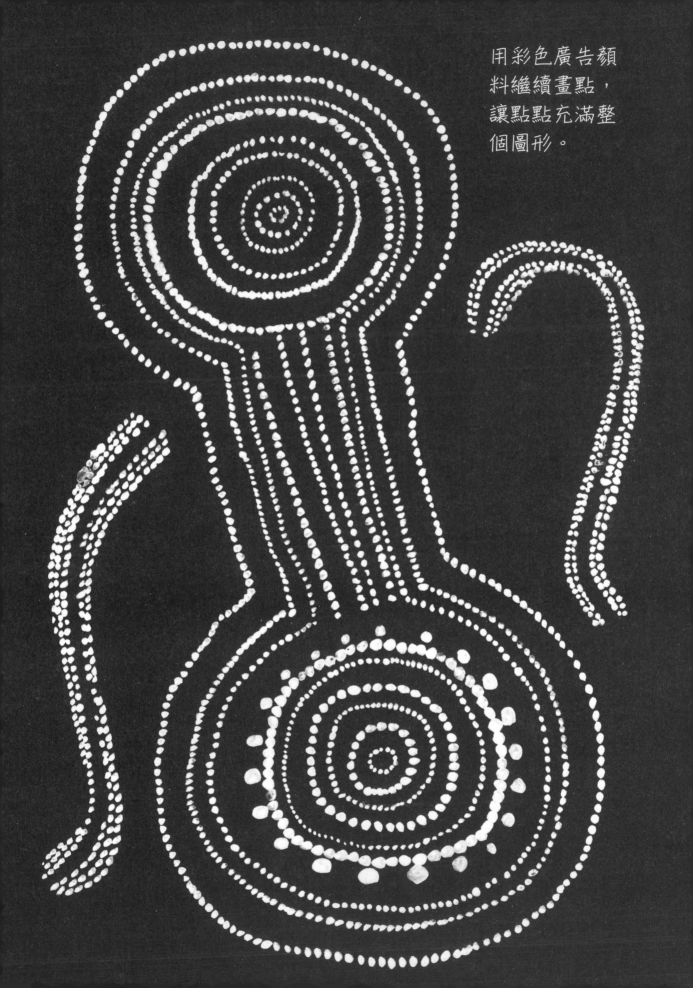

用彩色廣告顏
料繼續畫點，
讓點點充滿整
個圖形。

在這個圖形
裡面設計你
自己的彩色
點畫。

原住民藝術最早是畫在沙地、牆壁、磚塊和身體上。其中很多都是採用點畫的形式。點是神祕訊息的密碼。

PRACTISE MAKING PAINT DOT PATTERNS.

點畫練習

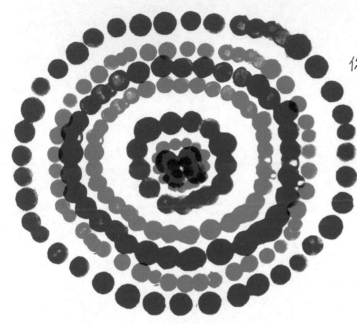

你可以用細頭畫、棉花棒、
鉛筆有橡皮擦的那頭或是
小棍子和畫筆的筆頭來畫。
顏料要選擇濃稠性的，
不要用水性的。

CLAP OR DIGGING STICKS
響棒或挖掘棒

澳洲原住民把木棒的兩頭削尖，用來挖掘樹根、螞蟻或爬蟲類。這類棒子也是一種古老的樂器，使用在典禮上。把棒子「互敲」，就會發出聲音。

MAKE YOUR OWN CLAPSTICK.
製作你自己的響棒

你需要準備

十五到二十公分長的棒子（可用木釘或舊掃帚）

棉花棒或細頭畫筆刷

壓克力顏料

刷子

砂紙

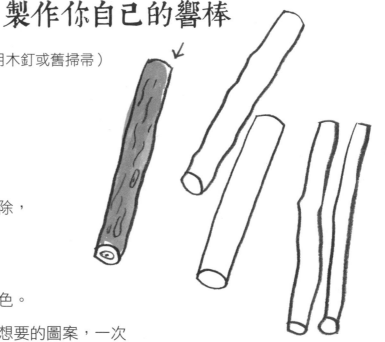

1. 如果可以的話先把樹皮去除，
不然就畫在樹皮上。

2. 用砂紙輕輕打磨棒子。

3. 在整根棒子上面塗一層底色。

4. 等到顏料乾燥後，畫上你想要的圖案，一次
畫一種顏色。可用吹風機加快乾燥的速度。

可以畫抽象的點畫圖案，或是點出蝸牛和爬蟲類的形狀，
或是這本書裡出現過的象徵符號。

我最喜歡畫上繽紛的彩色條紋圖案。

✱ Handy Tip 小提示

找個小紙盒在上面打洞，把棒子插在裡頭，
當做畫畫台和乾燥台。
也可以用遊戲黏土或是舊杯子把棒子固定。

用大刷子塗底色，然後用細頭畫筆或
棉花棒畫出點點、圖案或條紋。

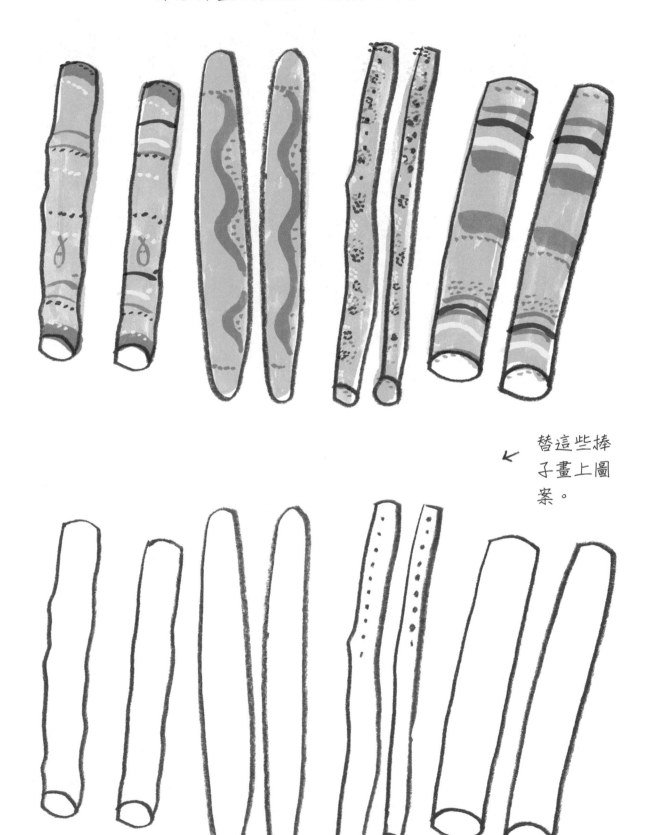

替這些棒
子畫上圖
案。

Andy Warhol

15. 安迪·沃荷

沃荷的作品經常模仿老派印刷，總是會讓顏色跑到黑邊外面。他用這種手法創作了好幾百張影像，內容都是一些日常物品，包括鞋子、食物和他最愛的貓咪。從小到大，他身邊都有一堆貓咪，這些貓咪全都叫做山姆，只有一隻叫海絲特。他還幫這些貓咪出了一本彩繪書，書名是《二十五隻叫做山姆的貓和一隻藍色小貓》(25 cats named sam and one blue pussy)。我用沃荷的風格畫了我的貓。

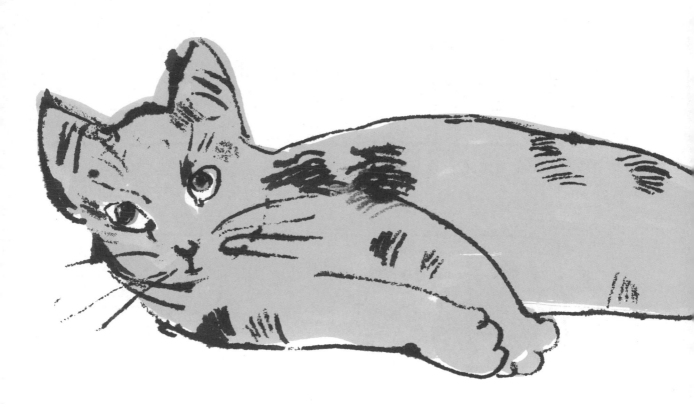

INK BLOTTING DRAWING (MONOPRINTING)

墨印畫（單刷版畫）

沃荷有很多作品採用這種技巧。這是版畫的基本
做法，可以製作出「很多張」一模一樣的圖畫。

你需要準備
吸水紙（繪圖紙，影印紙）
不吸水紙（描圖紙，紙調色盤）
彩色墨水或水彩

舊的墨水筆，細頭筆刷或棒子
膠帶
鉛筆

用膠帶黏起來

不吸水
（畫圖面）

吸水
（印刷面）

1. 用鉛筆在紙上畫出你想要的圖案輪廓。

2. 用膠帶把兩張紙黏起來，讓它們
可以像翻書一樣翻開。

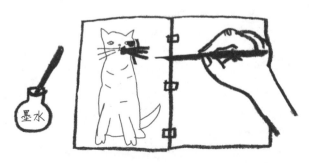

3. 用墨水筆描出一部分的輪廓圖。

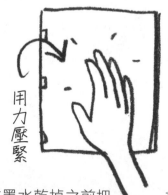

用力壓緊

4. 在墨水乾掉之前把　　畫好的
那一面壓到吸水的那一面上。（就像
把書闔起來的樣子）

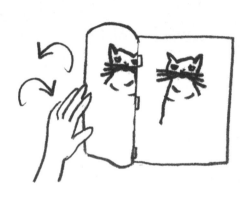

5. 重複步驟3和步驟4，直到把整個圖案印完。

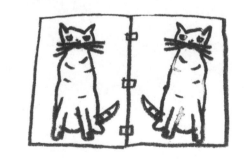

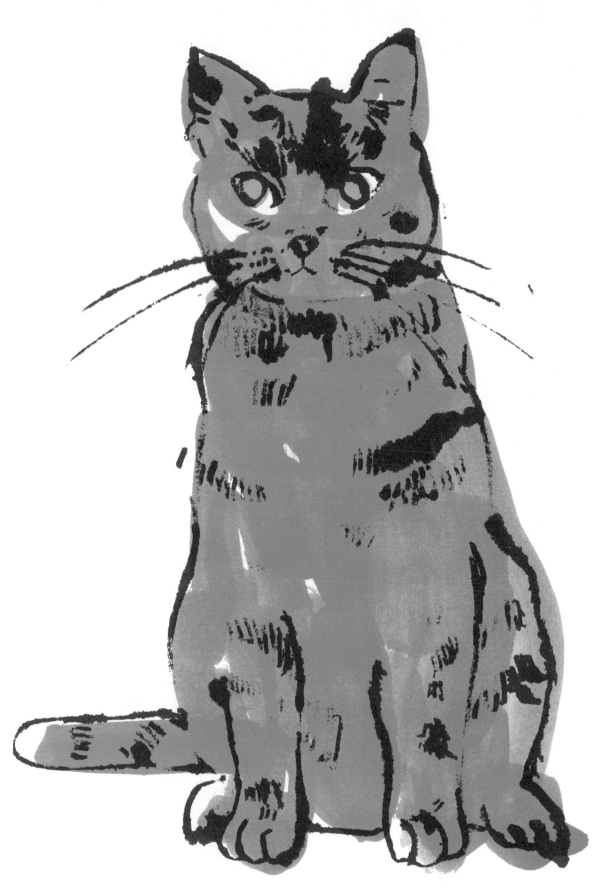

6. 等到印好的輪廓乾燥之後，用彩色墨水或彩色筆塗上顏色。

BLACK LINE and
TRANSLUCENT COLOUR
黑色輪廓線和半透明彩色

用彩色墨水、彩色筆或水彩顏料上色。

✳ Handy Tip 小提示

不必擔心畫得不整齊！因為你用黑色粗線條畫了輪廓，
而且用半透明的顏料上色，在這種情況下，塗到「線外
面」反而會有好效果。

沃荷畫了很多產品和名人的影像，例如可口可樂瓶子和濃湯罐頭。
你也可以摸仿沃荷的風格，影印一些日常用品或是你自己和名人的
肖像（用畫的也可以），然後塗上顏色。

MULTIPLES 多聯畫

替這四張圖
塗上不同的顏色

影印一幅黑白影像，至少影印四張，把它們貼在另一張紙上。
接著替它們塗上顏色，每一張的顏色都要不一樣。

MULTIPLES

多聯畫

把你想要的圖案畫在方框裡面，或是影印後貼到
方框裡面，用彩色筆、蠟筆或顏料塗上顏色。

Andy Warhol Handwriting

沃荷手寫字

Andy Warhol copied his mother's handwriting using a dip pen and ink. Try writing with a dip pen. copy these letters.

沃荷用沾水筆和墨水複製他母親的手寫字跡。現在請用沾水筆複製這些字母。

a b c d e f g h i j

k l m n o p q r s t

u v w x y z

a B C D E F G H

I J K L M N

O P 2 R S T U

V W X Y Z

a b c

沾水筆或鋼筆

Hannah Höch

16. 侯赫

侯赫是第一個把照片剪下來重新拼貼的藝術家，用嶄新的手法創作攝影蒙太奇。為了製作我自己的攝影蒙太奇，我從雜誌上剪下一個鳥頭和一雙女人的腿，然後把它們貼在色紙上，創造出一種奇怪的新生物。

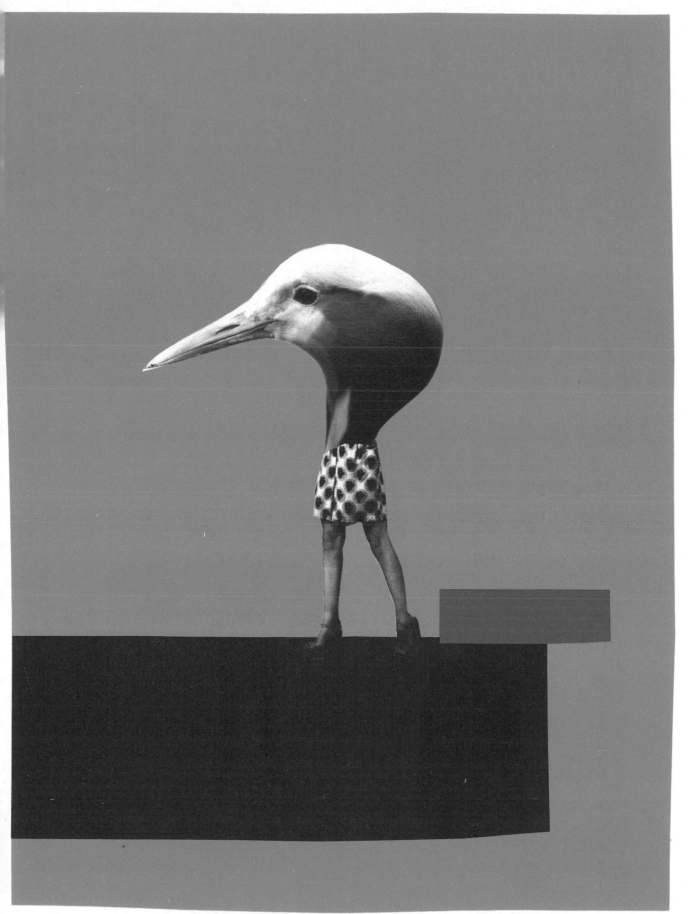

PHOTO MONTAGE

攝影蒙太奇

用兩張或兩張以上的剪貼照片，創造出一種新的、
不真實的東西。

收集一些舊報紙和雜誌。找出有趣的臉孔、物品或圖
案。把它們剪下來，重新排列在白紙或色紙上，創造
出不同的臉孔，或是有趣的組合人物、怪獸和形狀。
排出滿意的圖形之後，把它們黏在紙張上。

不要讓照片拼接的
地方出現接縫，這
樣會讓作品看起來
更逼真。

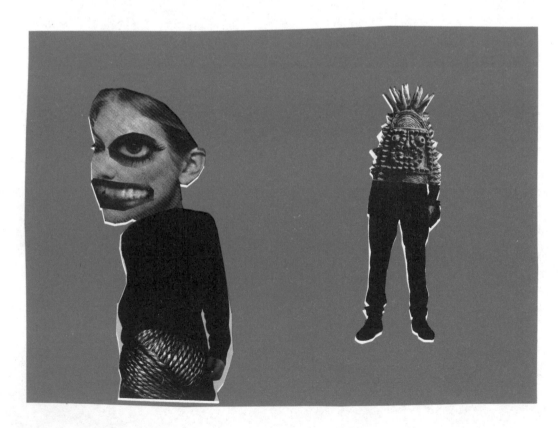

試做一些你自己的攝影蒙太奇。

現在，畫一些你自己的拼貼圖畫，
加入這個「派對」！

完成這張拼貼。可以用報章雜誌的剪貼圖案，
也可以自己畫。

Katsushika Hokusai

16. 葛飾北齋

葛飾北齋最有名的作品，是他兩百多年前製作的系列木版畫：《富嶽三十六景》，〈神奈川衝浪裡〉是其中最經典的代表。製作木版畫並不簡單，因為需要特殊工具。不過製作版畫的方法還有很多。右邊這張富士山版畫，就是用簡單的泡棉版畫製作出來的。

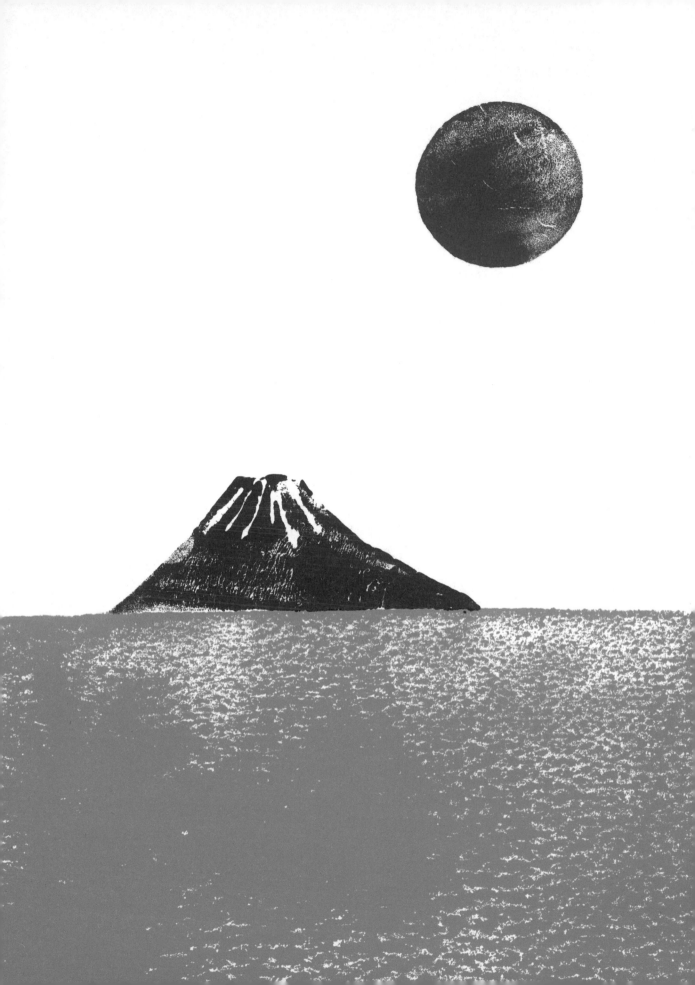

SIMPLE PRINTING

葛飾北齋是木版畫大師。你也可以用家裡找得到的素材製作簡單的「木」版畫。以下是一些範例:

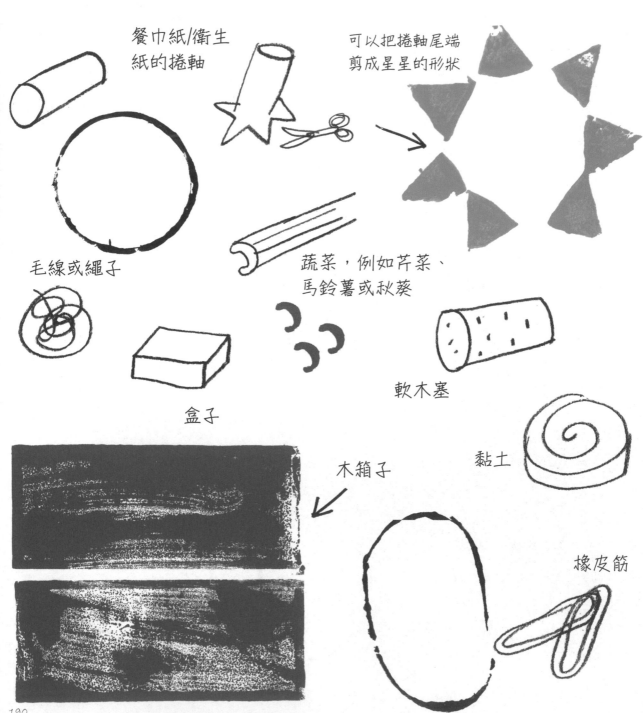

餐巾紙/衛生紙的捲軸

可以把捲軸尾端剪成星星的形狀

毛線或繩子

蔬菜,例如芹菜、馬鈴薯或秋葵

盒子

軟木塞

黏土

木箱子

橡皮筋

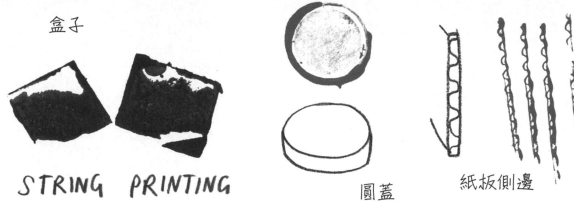

盒子

圓蓋

紙板側邊

STRING PRINTING
繩紋版畫

1. 用毛線或繩子纏繞盒子或蓋子，並用膠帶固定。

2. 將廣告顏料裝在小淺盤裡，用纏好的盒子或蓋子沾上顏料。

3. 印在白紙上。

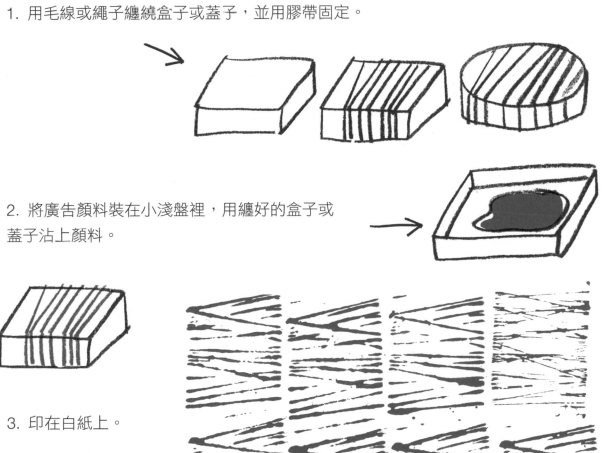

PRACTISE PRINTING

看看周圍有什麼現成的東西。
把它們塗上或沾上顏料，印在這裡。

版畫練習

FOAM PRINTING 泡棉版畫

泡棉片是製作版畫的好材料。可以在上面滾印出漂亮的紋路。
也可以用鉛筆和尖銳的工具在上面壓畫。

你需要準備

尖銳的鉛筆或原子筆
泡棉片
廣告顏料
紙調色盤（或報紙）
滾筒
紙
廢紙

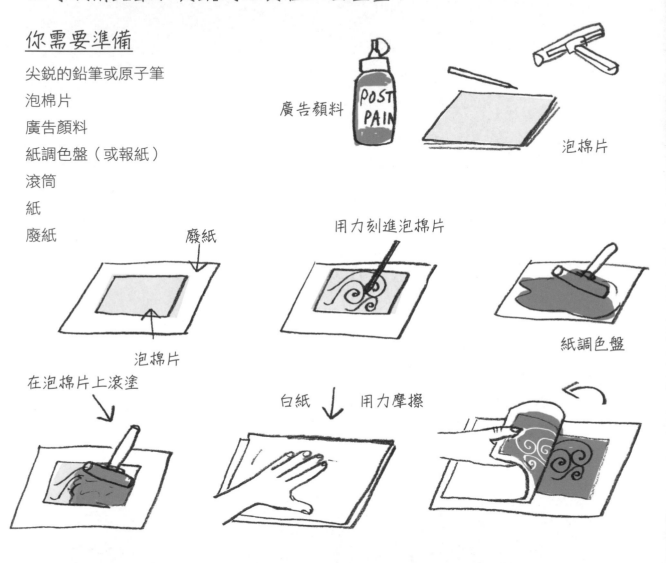

廣告顏料　　　　　　　　　　泡棉片

廢紙

泡棉片

用力刻進泡棉片

紙調色盤

在泡棉片上滾塗

白紙　　用力摩擦

1. 用鉛筆筆尖或沒有水的舊原子筆，在泡棉片上畫出波浪紋或其他圖案。
畫的時候要用力壓。
2. 用滾筒塗上顏料。
3. 用一張乾淨的白紙覆蓋在顏料上，用手掌均勻摩擦。把紙張掀開，讓你
的「木」版畫露出來。
4. 重複印製，次數不限。

記得：印出來的圖案會跟原本畫的圖案左右相反，而且圖案是白色。

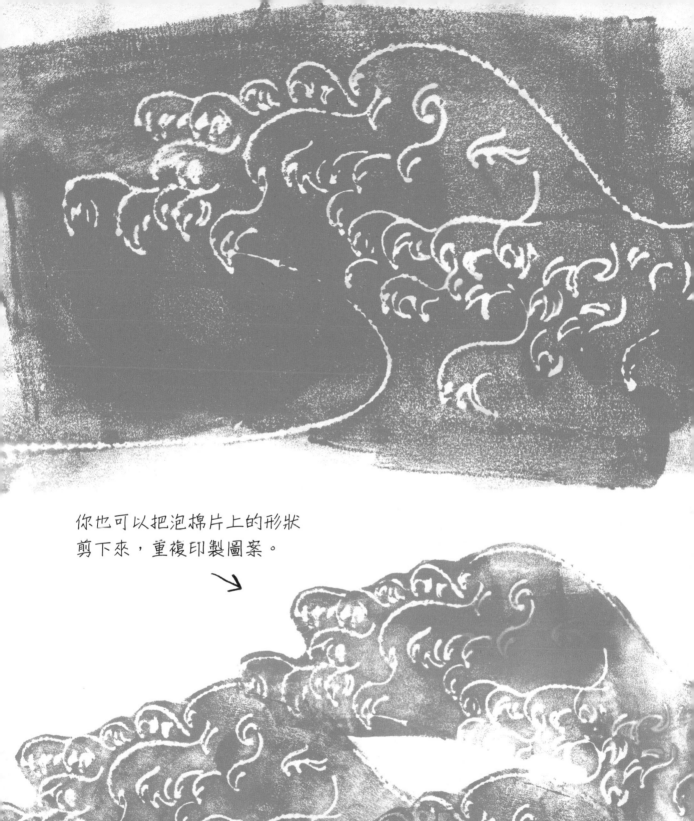

你也可以把泡棉片上的形狀
剪下來，重複印製圖案。

PRACTISE PRINTING 版畫練習

利用泡棉片或手邊可以找到的現成物品，印出你自己的圖案。

這張版畫裡的水波紋，是用長方形的泡棉片沾上藍色不透明水彩，然後將沾了顏料的那一面壓印在白紙上，做出這樣的效果。

你能將這張版畫剩餘的部分做完嗎？可以在水面上方壓印你自己的山脈、太陽或小船。

利用泡棉片或手邊的現成物品印出你自己的圖案。等到顏料乾了以後，可以在圖案上畫畫。

Gustav Klimt

18. 克林姆

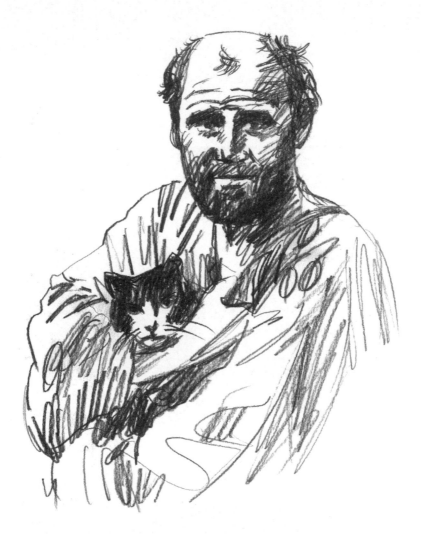

克林姆是奧地利畫家，他用寫實主義的風格畫臉，但用色彩繽紛的圖案描畫衣服和背景。他甚至會在作品裡面貼上真的金箔，讓作品變得光芒閃爍。右邊這張圖是一個正在睡覺的人，我用克林姆的風格在右上角畫了一張臉和一隻手，然後用金色、黑色和紅色的圖案畫滿其他部分，這些圖案一方面代表毯子，同時也代表他的夢境。

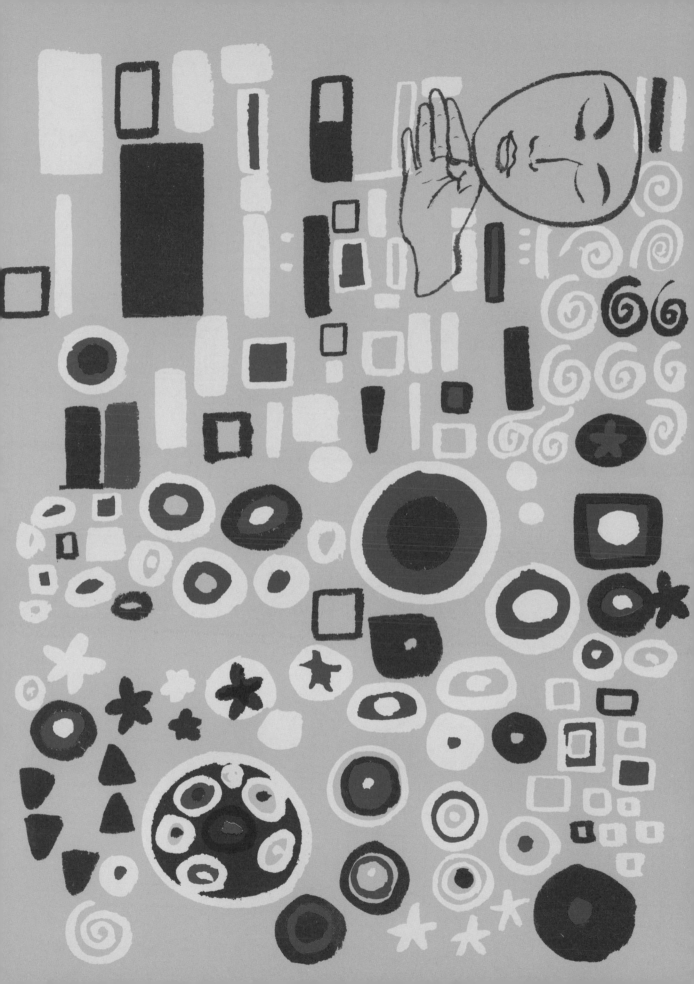

請幫這張畫塗上黃色（或金色）、橘色、紅色和黑色。

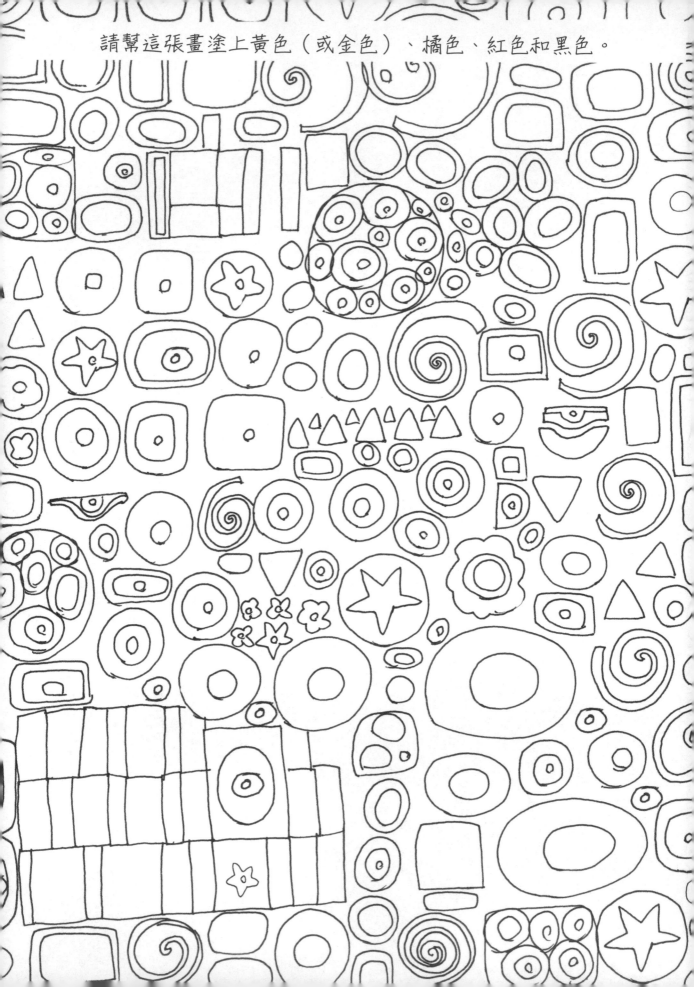

請幫她的洋裝和外套畫滿圖案。也可以替背景做些裝飾。

PRINTING GOLD PATTERNS
壓印金色圖案

你需要準備

泡棉片
紙托盤或紙調色盤
金色顏料
紅色和黑色顏料
剪刀
刷子或滾筒
白紙

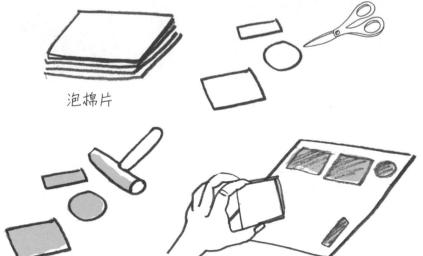

泡棉片

紙托盤

1. 剪出不同大小的長方形和圓形。

2. 在剪下來的形狀上滾塗顏料，然後壓印在白紙上。
壓印時，要讓不同的形狀彼此靠近。

等到印好的金色乾燥之後，請在上面
壓印紅色、黑色或金色。

 印在金
色上面

請在下面空白處畫上家人的臉或
頭。利用泡棉片在頭像周圍壓印
圖案，當成他們的衣服和背景。

TREE OF LIFE 生命樹

克林姆曾用活力充沛的色彩畫了一幅「生命樹」。在很多文化裡，生命樹都是常見的象徵。朝天空伸展的每一條分枝，都代表了天堂與大地之間的連結。樹根則是象徵死後的地下世界。

1. 將紙張對摺。

2. 用軟芯鉛筆在其中一邊畫出半棵生命樹。

3. 將紙張緊緊對摺，用鉛筆尾端沿著所有線條用力摩擦。

4. 紙張打開後，你畫的那半棵生命樹會淡淡印在原本空白的那一邊，變成鏡像。

5. 用鉛筆沿著淺淡的線條重新描一遍，這樣就能得到一棵枝枒對稱的生命樹。

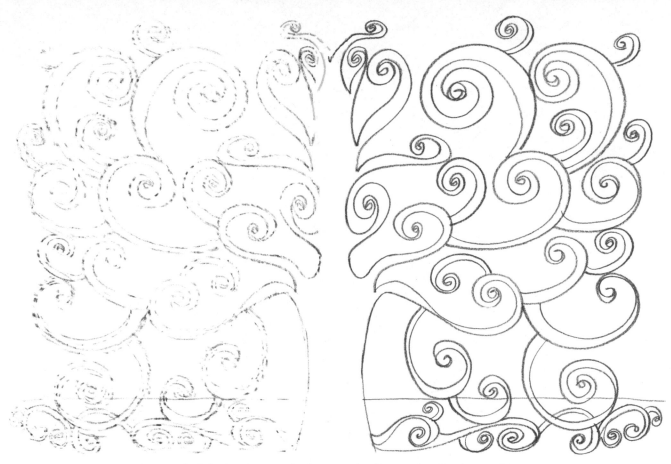

接著，請幫生命樹塗色，並畫上水果或小鳥。

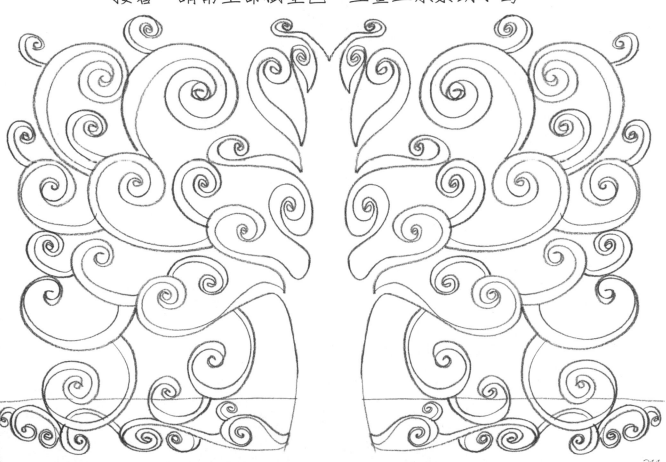

David Hockney

19. 霍克尼

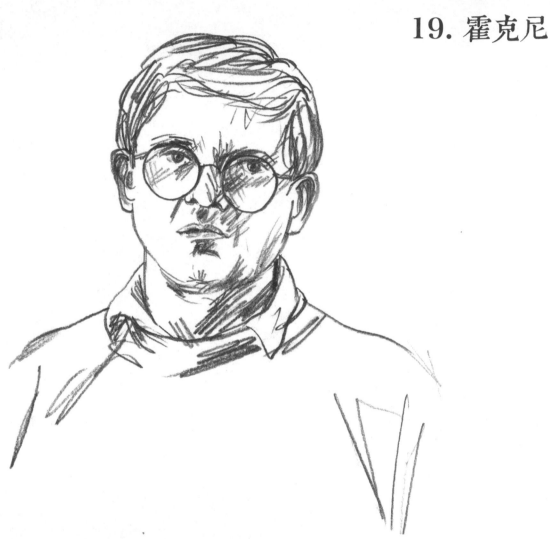

霍克尼說：「畫畫是經過強化的觀看方式。」他觀看事物，觀察它們移動和改變的方式，然後用繪畫、照片和影片等手法記錄下來，創作出千奇百怪的各種作品。我觀察水的移動，並試著把水的變化圖案畫出來。

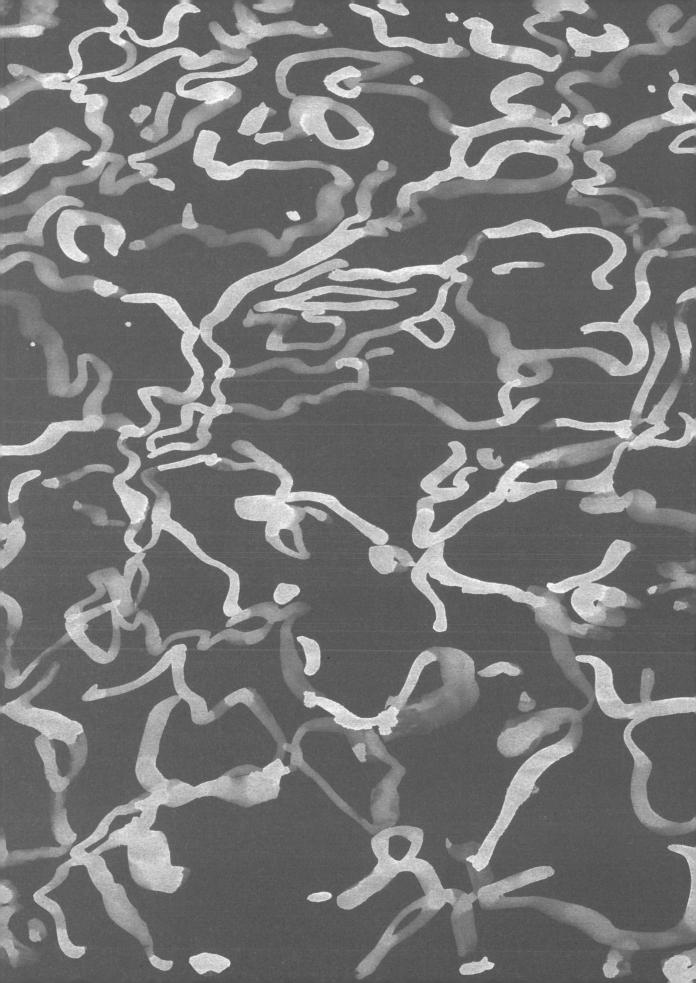

LOOKING AT WATER 觀察水的變化

霍克尼在他的游泳池裡，對水做了許多研究。他還觀察海裡的水、河裡的水、浴缸裡的水、玻璃杯裡的水，以及照片裡的水，研究它們的形狀和圖案。

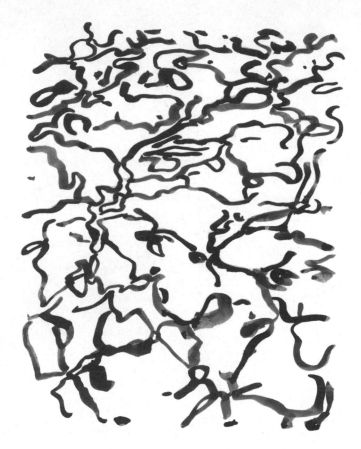

REVERSE WATER PATTERN 反白水紋

前一頁，我在色紙上畫了一幅反白水紋。你也可以來畫畫看。

你需要準備

白色不透明水彩或廣告顏料（不要用水彩，因為太濕了！）
粗的白色蠟筆
色紙（右頁）
畫筆（圓頭）
水紋參考圖（也可以複製上面我畫的那幅）

1. 調好顏料，稀釋到理想的濃度（類似奶精狀）。

2. 觀察水紋的亮面或暗面，畫在右邊的藍色紙張上。　→

PHOTO COLLAGES

霍克尼說，照片拼貼是由人物、風景和
物件構成的「組合物」（Joiner）。

他的第一件組合物是用方形的拍立得照片做的。後來他改用一般沖印店
沖洗出來的長方形照片（你可以改用你自己列印的照片）。霍克尼的照
片拼貼和立體派的畫作很像。在立體派的作品裡，你會在同一時間從許
多不同角度看到同一主題的不同面貌。

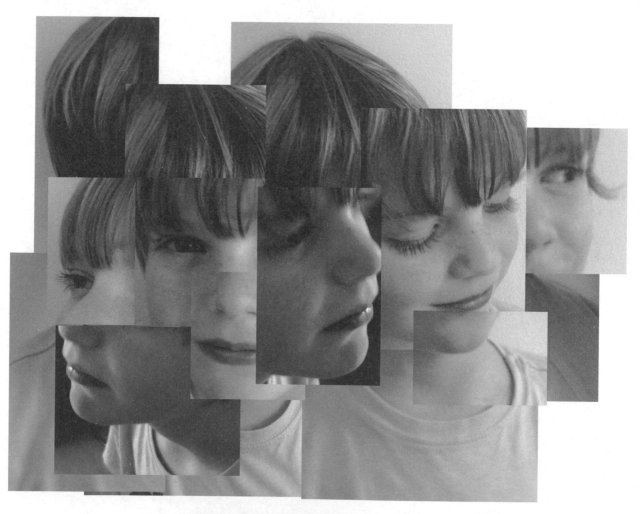

我從各個不同角度幫這名男孩拍了很多照片。
接著把照片裁切成一小塊一小塊，然後像拼圖一樣重新組合。

想要創作霍克尼風格的立體派拼貼，可以把方格當成好幫手。

我用了好幾張照片，做出這張游泳池的拼貼。

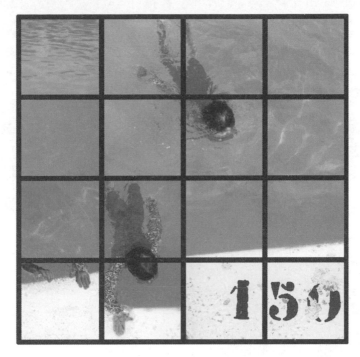

收集和水有關的照片（或從雜誌裡挑選），完成這件作品。不必挑選同樣的藍色，事實上，藍色的差別越大越好。小心，不要把黑色方格線蓋住。方格線可以幫助你拼出漂亮的影像。

你也可以創作你自己的照片拼貼。
找一個有趣的主題，比方說：一個
人，一片風景或是一樣靜物。

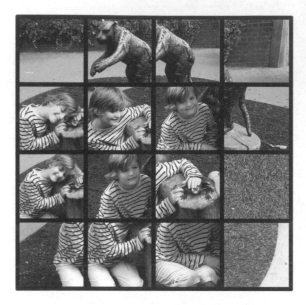

先從主題的中間拍起，然後把
相機上下左右移動。拍個十到
二十張照片。每張照片就是你
等下要拼的小塊拼圖。

把拍好的照片剪下來，貼在方形網格上，創造出一種移動的感覺，
或是一種圖案。

霍克尼在他最新的畫作裡也使用網格,他在許多塊畫布上作畫,然後把它們組合在一起(沒有隱藏接縫),創作出尺寸驚人的巨幅畫作。

把你自己的素描或繪畫剪下來拼在這張網格上,也可以直接畫在上面。試著畫一張風景或一幅肖像。

COLOUR PAPER FOR CUTTING and STICKING

剪貼用的色紙

米羅（Joan Miró, 1893–1983）

畫家、雕刻家和陶藝家，來自西班牙的加泰隆尼亞地區（Catalan）。

七歲時開始畫畫，成年之後依然保持天真、童稚的風格。年輕時他加入巴黎的超現實主義團體，目標是要用一些看似正常的東西創造出驚人與不安的聯想。不過，米羅的作品完全不會給人驚嚇感，比較像是充滿想像力的視覺詩歌。1939年德軍入侵法國，米羅返回故鄉西班牙，並在那裡度過餘生。他在西班牙繼續創作出他最偉大的一些作品，包括大幅的繪畫、紀念性的雕刻和掛毯。

加斯頓（Philip Guston, 1913–1980）

美國畫家和版畫家，最早是畫具象畫，後來改畫抽象畫，最後只畫自己喜歡的東西。

加斯頓說：「我們製造影像也被影像包圍。」對他來說，生活裡充滿了圖像（影像），所以身為藝術家，描畫它們是很自然的事。年輕時，世界充滿了貧窮與戰爭，他覺得自己的作品應該為一個目的服務，就是要簡化風格，讓每個人都能看懂。到了後期，他的風格變得比較個人，也比較卡通。燈泡、鞋子、香菸、時鐘，還有三K黨的男性裝扮等圖像，反覆出現。加斯頓繼承了猶太傳統，三K黨則是一群有歐洲背景的白人，會迫害與他們不同種族的人，特別是猶太人和非裔人。

馬歇（Jivya Soma Mashe, 1934–）

印度瓦里族（Warli）的藝術家。

馬歇是部落藝術家，替部落儀式打造影像和設計。瓦里族相信萬物有靈：人、樹、動物都一樣。他們的儀式藝術是用人物、植物和動物的簡單造形不斷重複，組合而成。不過馬歇的藝術不僅是為了儀式用途，他也隨時隨地為了畫畫而畫畫，並因此帶來改變。他的作品在印度和海外都賣得很好，一方面讓其他人更加了解他的部落，同時也為其他族群提供畫畫的靈感。

奇伊達（Eduardo Chillida, 1924–2002）

來自西班牙巴斯克（Basque）地區的一位雕刻家，以大型的抽象作品聞名。

奇伊達的雕塑看起來很像建築結構或空間。這點並不奇怪，因為在他變成藝術家之前，他是唸建築的。奇伊達經常使用營建材料，例如鐵和石頭。他對我們如何觀看和思考空間與光線，特別感興趣。

德洛內（Sonia Delaunay, 1885–1979）

烏克蘭出生的法籍藝術家，作品裡面充滿色彩繽紛的形狀，以出乎預料的節奏排列成讓人驚喜的圖案。

她和丈夫羅伯都是抽象藝術運動的先驅，愛用色彩繽紛的碎裂圖形。除了繪畫之外，德洛內也以服裝和室內設計聞名，不過，無論她選用哪種媒材，總是會在其中注入抽象、幾何和鮮豔的色彩。

達利（Salvador Dalí, 1904–1989）

西班牙加泰隆尼亞地區的畫家，以超現實主義作品聞名。

達利是藝術界的壞男孩之一：他被馬德里的藝術學校退學，經常惹惱他的家人和超現實主義的朋友。心理學和潛意識理論影響他很深，他的作品就是企圖想把自己表達出來。他經常在畫作裡面描繪盤據在他潛意識裡的東西：螞蟻、獅子頭、枴杖、蚱蜢、貝殼和石頭。

康丁斯基（Wassily Kandinsky, 1866–1944）

俄國畫家和藝術理論家，是純抽象繪畫的祖師爺。

康丁斯基原本在莫斯科攻讀法律和經濟，後來放棄，改到德國研究藝術。他對十九世紀末紛紛在歐洲各地冒出頭來的藝術風格，很感興趣。他覺得形狀和色彩不只具有物理性，他開始研究音符和色彩之間的關係，發展出自己的理論。大約從1910年起，他開始創作純粹的抽象繪畫。自此之後，不管在俄羅斯、德國或法國，康丁斯基的作品都是以視覺手法來表現人的精神與情感，並幫助其他藝術家朝同樣的目標邁進。

馬蒂斯（Henri Matisse, 1869–1954）

法國畫家和雕刻家，愛用鮮豔的色彩和造形描繪人物、物品和風景。

馬蒂斯最早是唸法律的，後來因為闌尾炎在家修養，並開始畫畫。他是野獸派（Fauve）的領導人，野獸派是二十世紀初的藝術運動，為期不長但影響深遠。野獸派強調繪畫的筆觸和強烈的色彩，認為那比寫實的影像更重要。馬蒂斯後期的作品越來越簡潔，也用剪紙和撕紙創作出耐人尋味的構圖。

尼柯爾森（Ben Nicholoson, 1894–1982）

英國抽象派的構圖、風景和靜物畫家。

尼柯爾森的父母都是畫家。成長過程中，他對立體派的藝術想法特別感興趣，因為該派以全新的方法觀看描繪的對象。在他漫長的一生裡，尼柯爾森一直在寫實與不寫實（抽象）的風格之間移動。他的繪畫和雕刻（有時同時是繪畫和雕刻）經常以色彩、隱約的紋路和清楚的造形為特色，三者搭配得天衣無縫。

卡蘿（Frida Kahlo, 1907–1954）

墨西哥藝術家，青少年時期因為一次巴士車禍受傷嚴重，開始畫畫。

卡蘿畫了很多像夢一樣的怪異自畫像和生活圖像，經常被稱為超現實主義派和原始主義派。卡蘿從墨西哥和美洲印地安原住民的文化傳統裡取材，色彩豐富，充滿了象徵意義。她的丈夫迪亞哥‧里維拉（Diego Rivera）畫過許多驚人的壁畫，描繪墨西哥波濤洶湧的歷史時刻，她的藝術影響了里維拉，也受到里維拉影響。

瓊斯（Jasper Johns, 1930–）

美國畫家、雕刻家和版畫家，他喜歡用日常物品做題材，用一層層濃厚的顏料把它們轉變成藝術作品。

瓊斯屬於新達達主義派（Neo Dadaism），畫作的主要內容是二次大戰結束後美國社會裡的代表性物件，不過重點是放在藝術作品上，而不是被畫的那樣東西。瓊斯最有名的作品是美國國旗，作品上可以看到清楚濃厚的筆觸紋路。畫作的內容雖然是美國國旗，但是濃厚粗放的筆觸，會提醒你重點是繪畫，而非國旗。

克利（Paul Klee, 1879–1940）

德裔瑞士籍畫家，他所提出的構圖和設計概念，依然是今日藝術界和設計界的基本原則。

克利和康丁斯基是好朋友，他也對抽象藝術非常感興趣，作品風格逐漸從具象轉向純抽象。1920年代，克利和康丁斯基都在包浩斯（Bauhaus）教書，那是一所充滿革命精神的藝術和工藝學校。克利在包浩斯將他的藝術和設計理論傳授給下一代，由他們帶到全世界。

Thank you 感謝你們

感謝安格斯・海蘭（Angus Hyland）提供藝術指導和家務協助。

感謝勞倫斯・金出版社（Lawrence King）的團隊，謝謝他們對這項計畫的耐心、投入和指引。我尤其要謝謝勞倫斯・金鼓勵我動筆創作。

謝謝我的編輯唐諾・丁威迪（Donald Dinwiddie），

他協助我構思這本書，溫柔地督促我把書寫完。

感謝馬克・凱斯（Mark Cass）無與倫比的支持。www.cassart.co.uk

感謝哈密須（Hamish）和亞歷山大（Alexander）提供想法和靈感。

感謝夏洛特・雷提夫（Charlotte Retif）的設計、生產和專業。

大大感謝發行人佛勒西提・奧德利（Felicity Awdry）

多明尼克・羅倫茲（Dominique Lorenz）

我在WME公司的文學經紀人伊莉莎白・辛克曼（Elizabeth Sheinkman）

我的藝術經紀公司，英國真心代理（Heart Agency, UK）

宣傳凱特・伯尼爾（Kate Burnill）

動畫電視（Animade TV）

聯想數位顧問公司（With Associates）

書中收錄的藝術家肖像，是我根據下列攝影師的作品描畫的：

馬歇：Photo by Hervé Perdriolle

奇伊達：Photo by Sigfrido Koch

德洛內：Photo by Florence Henri Courtesy, Martini & Ronchetti Gallery

達利：Photo courtesy Hulton Archive / Getty Images

尼柯爾森：Photo by Roger Mayne / Mary Evans pictury library

卡蘿：Photo © Bettmann / Corbis

瓊斯：Photo by Fred W. McDarrah / Getty Images

康瓦蕾葉：Photo by Greg Weight

沃荷：Photo by Powell / Experess / Getty Images

克林姆：Photo © Austrian Archives / Corbis

霍克尼：Photo by David Montgomery / Getty Images

www.mariondeuchars.com

康瓦蕾葉（Emily Kngwarreye, 1910–1996）

澳洲原住民長老，她在人生最後八年才開始畫畫，但卻創作出三千多件作品。

康瓦蕾葉身為澳洲阿馬泰爾（Anmatyerre）原住民長老，是自家氏族的「發夢之境」守護者。「發夢」是澳洲原住民的宗教儀式詞彙，畫出來的圖像也可成為發夢之境。康瓦蕾葉受過傳統的繪畫技巧訓練，然後加上一些非傳統的設計，例如來自鄰近東南亞地區的蠟染圖案。她的繪畫力量強大，將原住民藝術帶入當代藝術文化的主流。

沃荷（Andy Warhol, 1928–1987）

美國藝術家，也是普普藝術（Pop Art）的領導人物。

沃荷對名流和流行文化非常感興趣。他利用商業生產的方式，也就是工廠會採用的方式，大量印刷某個影像的複製品。然後用手繪方式幫影像塗上顏色，讓那些平凡的東西看起來明亮動人，非比尋常。他也拍攝影片，最有名的一部是《睡》（Sleeping）。片長五小時又二十分鐘，全都是同一個人一直睡覺的畫面。

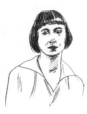

侯赫（Hannah Höch, 1889–1978）

德國藝術家，也是攝影蒙太奇的創始者之一。攝影蒙太奇是一種拼貼技法，用照片取代色紙或布料做為拼貼的素材。

侯赫生活的時代，正好碰到德國從王國變成共和國然後又受到納粹統治的過渡階段。年輕時，她加入一群藝術家團體，稱為達達運動，他們用藝術記錄和評論發生在周遭的政治和社會混亂現象。她寫了很多文章批評美容、時尚和廣告業，以及在一個由男性主導的社會裡，身為女性意味著什麼。

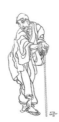

葛飾北齋（Katsushika Hokusai, 1760–1849）

日本藝術家，作品結合了動態構圖以及對平民和日常生活的寫實描繪，並以此聞名。

葛飾北齋和當時的許多日本藝術家一樣，有許多不同的名號。不過他最有名的作品就是署名北齋，並以此名流傳後世。北齋是畫家也是版畫家，擅長以寫實風格描畫人物和地點，但也會用動態的視覺設計手法，將這些元素結合起來。

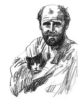

克林姆（Gustav Klimt, 1862–1918）

奧地利畫家，想要用形狀、顏色和象徵符號來捕捉美。

克林姆原本是傳統的寫實主義畫家，不過三十幾歲時，他在東正教的聖像藝術和日本的版畫與屏風中，發現許多風格獨具的簡潔形式，並對它們的象徵力量漸漸感到興趣。上流社交圈的女士肖像，是克林姆畫作的特色之一：他用寫實的手法描繪她們的臉龐，然後用金色漩渦和幾何圖案裝飾服裝和背景。他愛女人，經常從聖經和神話故事裡取材，描畫一些令人難忘的浪漫女性。

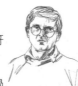

霍克尼（David Hockney, 1937–）

英國藝術家，作品使用了非常多不同的媒材。他以鮮豔、平滑的色彩，和誠實的寫實主義聞名。

霍克尼在英國北部長大。年輕時，他去過洛杉磯。從那時候開始，他就從英國和南加州這兩個地區和兩地的人民身上，汲取作畫的靈感。他也創作大型的攝影作品，做法是選擇某樣東西或某個場景，拍攝許許多多的細節照片，然後將它們拼在一起，打造出完整的畫面。